你必須努力工作——羅丹論

Auguste Rodin

里爾克（Rainer Maria Rilke）著

張錯 （Dominic Cheung）譯

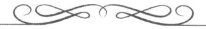

－目次－

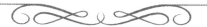

〔前言〕詩人與大師——里爾克《羅丹論》書寫始末

張錯

◆詩人與大師的初次相見

里爾克對羅丹的興趣，來自未婚妻也是羅丹學生的克拉娜（Clara Westoff, 1878-1954），1901 年他和克拉娜婚後，遭受到兩方面的壓力，第一來自經濟，父親覺得兒子婚後及女兒露芙（Ruth）誕生，應該自立成家，於 1902 年夏天便停止對里爾克每年主要收入的援助。另一壓力來自創作，詩人開始對倚賴所謂靈感不滿，許多詩作均是經過長久沉默，於短短十數天完成，他覺得需要更多的學識修養，興起前往巴黎圖書館研讀及認識羅丹的念頭。

同年 7 月里爾克獲得德國藝評家及出版人穆瑟（Richard Muther）委託資助（僅是微薄的 150 馬克），撰寫一部羅丹專書，列入穆瑟在柏林主編的《藝術》（Die Kunst）叢刊。8 月里爾克去信聯絡羅丹，謙虛以弟子拜師自稱，9 月抵達羅丹居住地區默東（Meudon），受到羅丹熱烈歡迎，讓他參觀、討論、思考，那年他 26 歲，

羅丹 61 歲。《羅丹論》第一部分完成於 1902 年 12 月，1903 年 3 月出版，內容主要是羅丹灌輸給他有關古代歌德式（Gothic）大教堂雕塑，強調造型優先，塑像的表層首選，尋找「生命」……等大師雕刻藝術的宏觀要求。對詩人而言，也歸納出兩個創作方向──「必須工作」（il faut travailler）和對「物」（the thing）的觀念，影響以後十年詩觀，引領詩集《新詩》（Neue Gedichte）上下兩卷對「物詩」（thing poems）的重視和歌詠。

◆享譽國際卻也爭議不斷

羅丹在 1902 年已是享有國際盛名的法國雕塑家，藝術成就世界公認，作品早自 1889 年便在日內瓦、威尼斯、倫敦、芝加哥等地展出，還有 1900 年巴黎藝術博覽會（1903 年「秋季沙龍」的前身）首次對他作品做出全面回顧。但顯赫之餘，亦帶來多宗聲名狼藉的毀謗事件，許多雕塑作品飽受爭議。如 1877 年的《青銅時代》（The Age of Bronze）便是因為這是一尊正面全裸，露出陽具的年青男性雕像，所以被藝術博覽會拒絕，評審委員因為無法作出正面評價而爭執，只能解釋該雕塑是作者企圖呈現大自然造化。

1880 年他獲得「裝飾藝術博物館」籌建委員會委任設計《地獄門》（The Gates of Hell）雕塑，本答應1884 年一定完成，怎知 4 年後仍未見落實，但非常明顯，他一生都在為這道大門的設計竭思極慮，拖拖拉拉，總是意猶未盡，一直要到政府改變博物館大樓藍圖，取消設計才解決困局，羅丹也把委任訂金退回，表示對作品負責。

《巴爾札克》（Monument to Balzac）塑像與《地獄門》命運相同，一生隨伴羅丹，徘徊在完成、半完成、未完成之中，由於好友左拉（Zola）*1891 年的推動，羅丹承諾 18 個月內完成，怎知拖到 1898 年才揭展巴爾札克塑像的泥雕原型。這座塑像的抽象風格掀起軒然大波，遭到社會及報業媒體群起諷刺圍攻，激烈處甚至勝於當時抨擊羅丹採取中間立場的「德雷福斯事件」（Affaire Dreyfus）。德雷福斯為一名被誤判叛國重罪的猶太裔法國軍官，後雖無罪釋放，但仍在當時反猶氛圍甚重的法國社會，爆發嚴重衝突和爭論。羅丹並未跟隨左拉反對判德雷福斯叛國罪，但因其言論中立，仍為「反猶

* 編按：左拉（Émile Édovard Charles Antoine Zola，1840-1902），19 世紀法國最重要的作家之一，自然主義文學的代表人物，亦是法國自由主義政治運動的重要角色。

太主義」（anti-semitism）分子所不滿。

　　《巴爾札克》塑像造型對羅丹壓力巨大，終於令大師把原塑像撤離巴黎藝術博覽會，並拒絕生前把它澆鑄成銅像。多年來諸如此類大大小小否定事件層出不窮，包括羅丹私生活，尤其與卡蜜兒（Camille Claudel）的感情事件和創作關係。這就是羅丹在 1902 年的處境心情，困境也好，順境也好，里爾克及時的來臨與撰寫專書，正是羅丹所需要的萬靈藥（panacea）。

♦ 《羅丹論》的成形

　　《羅丹論》原著德文本第一部分完成於 1902 年 12 月，1903 年 3 月出版，跟著來臨的 4 月里爾克已忍受不了巴黎髒亂（可參閱里爾克半自傳小說《馬爾特隨筆》[Die Aufzeichnungen des Malte Laurids Brigge] 第一節），急待轉赴義大利、丹麥、德國。同時羅丹亦收到出版的《羅丹論》，並自費找人翻譯成法文閱讀，且大為讚賞。里爾克寫給妻子克拉娜的信曾提到：「他（指羅丹）說盡了所能說的好，並與他的物並置一起……」

　　兩年後的 1905 年 9 月，羅丹得悉里爾克想重返巴

黎，便邀他前來默東居住並充任私人秘書，表面看來不過每日花上兩、三小時的工作時間。里爾克很快便答應了，但隨即發覺並非如此簡單，工作時間經常是從早到晚，加上大師喜怒無常的暴躁脾氣，詩人手上也有自己要完成的工作。不到一年，便遭誤會擅自回信給羅丹兩個友人——「像一個偷東西的僕人」而被辭退。里爾克在回應這事件出奇心平氣和，寫給羅丹一封信解釋這事件，仍稱呼他為老師（mon maître），最後說出這幾句誠懇的話：「我相信（在法國或是任何地方）沒有一個像我這（賦予氣質和成就）年紀的人這樣了解您，了解您偉大的生命，那麼全心全意仰慕您」。

同年的 10 月，里爾克已經以此信念於歐洲各地演講羅丹的雕塑藝術，從德勒斯登（Dresden）到布拉格（Prague），1906 年 3 月在德國的柏林、漢堡、不來梅（Bremen）、威瑪（Weimar）。到了 1907 年《羅丹論》第三版新刷，就把這些演講彙集轉錄上「雙倍增量的講詞」附在書後成第二部分。里爾克定稿這演講部分時，最後決定保留它的獨立風格，不與第一部分掛鉤，所以才讓讀者暈頭轉向，剛剛讀完第一部分幾十頁稱頌大師顯赫聲名，後面第二部分演講開始，便叫人先忘掉大師的名字。

　　里爾克心存厚道，提到羅丹作品延期遭退事件時，亦為之叫屈。未提及大師與卡蜜兒的戀情及悲劇，對羅丹終身伴侶蘿絲・貝雷（Rose Beuret），亦以羅丹太太稱呼，輕輕掩抹掉蘿絲艱苦的過往，這位終身伴侶與大師相處 53 年沒有名分，臨終兩週前才與羅丹結婚。

　　譯者縱觀全書，深覺第二部分才是《羅丹論》的精髓，里爾克掙脫第一部分僱主與僱員關係——必得要踐行介紹羅丹雕塑偉大作品。到了第二部分的講詞，論及「物」與「美」的關係才是里爾克從羅丹提煉出的藝術論，用詩的語言和見解，述說羅丹的藝術深度。

◆關於《羅丹論》的翻譯

　　需要在這裡交代還有感謝蕭義玲老師閱稿修正（copy editing）協助，尤其是對德文或英文拉長（elongated）複句的翻譯，作出漢語合理修正，避免無謂長句歐化語言。隨手從第二部分試舉歐化句法一例：

But in Rodin's work we can see how he applied it. With ever increasing decisiveness and assurance the given details are brought together in

strongly marked surface-units, until finally they adjust themselves, as if under the influence of rotating forces, in a number of great planes, and we get the impression that these planes are part of the universe and could be continued into infinity.

但在羅丹的作品中，我們可以看到它的運用，為作品增添了準確和肯定的要素。現有的細節逐漸地融合在強大的平面結構中，最終它們在力量的旋轉之下，排列成了幾個偉大的平面，讓我們感受到它們就是宇宙的一部分，延伸至無限。（張、蕭中譯）

此書譯本，出自英翻德的譯本而成，包括下面三種英譯本，第三本最早出版於 1919 年，譯者傑西‧勒蒙特（Jessie Lemont）是美國女詩人及翻譯家，和丈夫漢斯‧特勞西爾（Hans Trausil）均與羅丹及里爾克相熟，為最始英譯，但未見第二部分。倒是第二本 1982 年猶他州大學教授羅伯特‧費馬奇（Robert Firmage，1944-2019）的英譯本語法生動明朗，序言詳細交代《羅丹論》兩部分的歷史背景，本書譯者倚仗甚多。

註

1/ Rainer Maria Rilke, Auguste Rodin, tr. G. Craig Houston, Dover edition, New York 2006.

2/ Rainer Maria Rilke, Rodin, tr. Robert Firmage, Peregrine Smith Books Salt Lake City, 1982.

3/ Rainer Maria Rilke, Auguste Rodin tr. Jessie Lemont and Hans Trausil, Getty Publications, Imprint: J. Paul Getty Museum, Series: Lives of the Artists, 2018. Originally published in 1919 AUGUSTE RODIN by RAINER MARIA RILKE, Translated by Jessie Lemont and Hans Trausil. New York, Sunwise Turn Inc. 1919.

FIRST PART 1903

第一部分（羅丹論）*1903*

作家以文字為工具——
雕塑家以物質為素材
Writers work through words ——
Sculptors through matter.

——哥力卡斯（Pomponius Gauricus）
《論雕塑》（*De Sculptura*，約 1504）

佇中區以玄覽，始為英雄
The hero is he who is immovably centered.

——愛默生（Ralph Waldo Emerson）

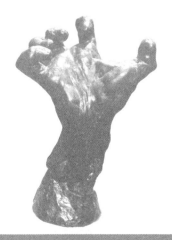

◆創作是尋找偉大事物的恩賜

羅丹未成名前是孤獨的，成名後也許更孤獨，因為名氣基本上只是在一個名字之上加諸種種附會而形成的集合體而已。

為圍繞在羅丹身邊的人，解開他們對與羅丹有關的種種訊息之困惑，是一項相當繁重的工作，實際上也並非必要的。眾人只是因為一個聲名鵲起的名字而聚在一起，而不是為了那些遠超過響亮名字極限的作品。這些建設如同一片無名的草原，又如地圖上被標示著名字的海洋，在書籍和眾人之間，存在著遙遠、波瀾起伏，以及深邃的距離和特質。

下面準備評述的作品，就像一片經年累月從未停歇生長的森林，顯出其多年來不間斷成長的樣貌。當我走過作品的千種形態，將會懾服於它們的想像與匠工，會自然而然地想要找尋那雙可以巧奪天工創造的手。因為我們知道人類的手有多麼細小，容易疲倦，而那雙手卻能維持在短促、有限時間中的靈活運轉。面對著這些或如千手存世，或如晨曦前齊心合力完成工作的手，不禁讓人想要知道指揮著這些手的人，他究竟是誰？

　　他是一位睿智長者，他的一生無從講述。他的生命與一個偉大時代緊密交織，一直到老年，彷彿我們經歷了數百年的未知。也許它源自一個童年，一個窮困童年，黑暗、摸索，前途無法定奪的童年。也許那童年至今仍存在著，在某個地方，像聖奧古斯丁（Augustinus Hipponensis）說的，走到不知名的地方了。也許它會保留著所有過往時光，在盼望與放棄，猶豫不決與長久需求中，形成一種無所失亦無所忘的人生。這樣的人生吸取了所有事物的變化，只有這樣的人生才能創造出飽滿充實的作品，也只有這般人生才能讓一切事物在他的覺醒中合而為一，毫不忽視，充滿著青春的活力，不斷朝著崇高的創始起伏前進。

　　也許有一個時機，將會有人去描述這個生命細節，並訴說某些逸事及衝突。有人會說到一個經常忘記吃飯的小孩，因為對他來說，用一只笨鈍小刀在一塊粗木上雕刻這樣的事比飲食還重要。有人會從這個孩子聯繫到一個步入成年的年輕人，而且想當然爾預示著，日後他必成大器。

　　也許這樣的觀念同樣發生在五百年前，一名僧侶對年青的米歇爾・科隆貝（Michel Colombe）說：「工作

你必須努力工作──羅丹論
Auguste Rodin

吧，年輕人，盡情地仰望聖波爾的教堂塔樓，欣賞同伴的美好作品！仰望，愛著全能天父，你將會得到偉大事物的恩賜。」（Travaille, petit, regarde tout ton saoul et le clocher à jour de Saint Pol, et les belles oeuvres des compaignons, regarde, aime le bon Dieu, et tu auras la grâce des grandes choses）。[注1] 可能在羅丹開始創作的某個十字路口上，就有某種聲音在他內心說話，那就是：「你將會得到偉大事物的恩賜」（And thou wilt have the grace of great things），而那正是羅丹要尋找的。

◆對造型藝術的追尋

羅浮宮展廊為年青藝術家裝備了光芒四射的古典世界視野，有如南方的天空及可見的海洋，遠處更陳列著其他沉重石像，彷彿從遠古文明跨入了尚未存在的將來。還有一些躺著似已入睡的石雕，好像隨時會在某個大審判日醒轉，它們沒有沾染上半點人間氣息。此外尚有一些石頭，它們一直保持著新鮮的動靜姿態，好像才被藝術家捕捉，用來送給偶然路過的孩子。

洋洋灑灑的偉大石雕作品往往充滿著蓬勃的生機；而那些不為人注意、微不足道、無名的小東西，內在深

處同樣充滿生命躍動的生機。即使它們一動不動，也蘊含著千百個剎那動作，在寂靜與無數動態之間，保持著沉著的均衡。

那裡還有小型雕塑，特別是動著、或伸展、或蜷伏的動物，即使是一隻安靜棲息的鳥兒，仍顯出其飛翔狀態，它的背後可以看見一整片天空，當羽毛從遠方拉近垂落，且讓翅膀舒展開來，那真有若垂天之雲了。類似的情景，還可見於一些大教堂飛檐上的靜寂矮小動物，它們畏縮在支柱下，懶洋洋地好像不堪負荷重量。還有犬隻、松鼠、啄木鳥、蜥蜴、烏龜、老鼠和蛇，每類都有一隻代表，這些生物看來是在空曠地域、樹林，或道路中被捕獲，但被強迫活在石雕蔓荑花葉底下，年深日久後成為永久不變形態。

也可能找到其他生長在石化環境的動物，它們已經喪失前世記憶，全然活在險峻陡峭的世界中。它們以嶙峋瘦骨狂熱地彎曲站立，嘴巴張開，就像被鄰近鐘聲破壞聽覺的鴿子，厲聲尖叫著。這些動物自自然然地站在那裡，藉著攀高的石雕伸展自己。另一些酷似飛禽的生物棲息在欄杆高處，彷彿它們只是在飛往另一異域的途中，稍微在此歇息個幾世紀，俯瞰著身下不斷增長的都

市。其他形似犬隻的生物，則橫掛在高牆上，好像準備把雨水從飽漲下顎嘔吐出來。所有石像都已經歷了轉化以適應環境，但卻毫髮無損般，活得更激烈勇猛，永遠熱情昂揚地活在為它們創造出來的時代。

　　每位觀者看到這些石雕都會感受到，它們並非來自一時興起或標新立異的遊戲之作。這些雕塑是面對未知的末日恐懼所「必需」有的創造。那些堅定信念的人將這些看似異物從疑慮中釋放出來，為它們找到現實的避難所。

　　他們以創造意象的方式尋找上帝，試圖與遙不可及的神相互感觸，然而在表達上，他們將所有的恐懼、疲憊、擔憂、哀求和卑微，虔誠地帶入神的殿堂。這種表達方式比畫作的描繪更為真實，因為繪畫只是一種錯覺，一種巧妙的欺瞞，而人們期望的卻是更真實、具體、簡單的東西。因此，一種奇特的雕塑誕生了，它混合著沉重的負擔和動物的元素，如同一座大教堂的獨特之作。

　　年青藝術家從中世紀的造型藝術回到古代，再從古代回到無法追溯的太初，人們在光明與黑暗歷史的轉折

點上，不正是一再期待著一種比語言或繪畫、圖像或符號更豐富的藝術？難道雕塑不就是人類用來傳達希望與恐懼的謙遜造型？

♦對身體一無所知的雕塑藝術

文藝復興晚期，偉大的雕塑造型更加百花綻放，生命從各色各樣的更新臉孔顯出祕密，一場偉大無比的雕塑運動也跟著成長了。

是現在嗎？難道不是又到了一個渴望催動強而有力的表達，以揭露從未呈現過、未澄清過，且具有神祕性的表達藝術的時代嗎？其他藝術領域已充滿熱誠，滿懷期待地自我更新，然而造型藝術卻仍在猶豫，既須面對偉大的傳統過去，又被賦予一種摸索追尋的使命，以尋找其他藝術所渴望的東西，幫助度過矛盾衝突、虛無飄渺的不幸時代。

身體就是這種藝術的語言。人們最後一次是在哪裡看到它？

一層層的服裝覆蓋著身體，宛如一層層翻新的塗

漆。然而，在外表的保護下，靈魂卻在永無休止的變遷中不斷創造出新的面部表情，身體也因此轉變成另一種形態。如果現在揭示它，或許就會展現出千百種嶄新表情的版本，每一個都深刻地印刻著下意識中的古老神祕元素，就像是從鮮血淋漓的聲音中凸顯的怪異河神頭顱。然而，這個身體一點也不遜色於古典的形態，甚至更具高階的美麗。兩千年來，生命牢牢握住這具身體，日夜地塑造著它、淬鍊著它；有時靜聽、有時錘擊。繪畫藝術夢想著這身體，已經用盡所有光的形式來崇拜它，晨曦將它照亮，並用所有溫柔的歡愉環繞著它，如同撫摸一片花瓣，輕飄飄地被浪花帶著流動。

然而，全心全意致力於造型的雕塑藝術，卻還對這具身體一無所知。

這是一項如同世界一樣龐大的艱巨任務，面對這龐大任務而必須履行職責的人，是一位必須在生活中謀求生計的人，一個孤獨的靈魂。如果這個人是一位夢想家，他可能會深深地陷入一場美夢之中———一場無人能理解的夢境———一個一生如一日漫長的夢。但是，這位年輕人在法國塞夫勒（Sèvres）^{（注2）}工廠工作，卻將夢想轉化為實際行動，立即付諸實現。內心的寂靜已經為他指

引了一條開始的捷徑，在這裡，羅丹展現出他與大自然深刻契合的和諧，猶如詩人喬治・羅登巴赫（Georges Rodenbach）用古希臘四大元素的「自然力」來形容這份和諧。

的確，正因為潛在的耐力，讓羅丹擁有龐大而寂靜的超凡自制力，就像大自然一樣美好的耐心和慈悲，以小小的創造悄悄地獲得豐富的收成。羅丹並不指望直接創造出婆娑大樹，而是從地下的一顆種籽開始，讓它向下生根穩固，然後才向上萌芽。這一切都需要時間，經年累月的時間。「絕對不能催促啊！」他對身邊心急催促的友人這麼說。

♦捕捉生命的真實法則

那時戰爭爆發了，羅丹來到比利時首都布魯塞爾（Brussels），為私人住宅雕塑石像。他在安特衛普公園（Parc d'Anvers）為魯斯市長的紀念碑四周，雕塑出四尊巨大的人像，這些作品都是按照訂單盡職製作的，並未展現出他的個性。他真正的個性體現在那些趁著工作餘暇，從黃昏到夜晚自行默默努力完成的作品中。多年來，他一直這樣分心分神工作，幸好他擁有堅韌卓越的

毅力，才能迎接那些等著他完成的偉大工程。

　　當他替「布魯塞爾證券交易所」雕塑時，也許已經感覺到，不會再有像從前大教堂那種將各式有價值的雕塑匯聚成特殊造型，像磁鐵一般吸引著人們目光的建築物了。

　　雕刻是一種單獨存在的工藝，像畫架上的圖畫，但不像繪畫需要一面牆，連屋頂也不用，它是獨自存在的物體，可以被賦予完整個性，甚至讓人可以繞著它行走，全方位觀賞。但它又與其他可碰觸的物體不同，它是一種無懈可擊、神聖不可侵犯、與線性時間的偶然有所區隔的雕塑，就像出現在我們面前的一位孤寂且奇妙的先知臉龐，它必須有一個專屬位置，不可隨意安放，它定要與空間的規律法則恆久融為一體，也要像置入一個壁龕與周邊空間互動。這些雕像所以呈現出信念、堅定不移與高雅大方的特質，並非來自它們所凸顯出的某種重要性，而是與周遭環境整體配合的和諧。

　　羅丹深知，雕塑首要的是對人體有正確的認識。他以一種緩慢的探索方式接近人體表面，那形式、姿態就像是從體內延伸出一隻蘊含著同等力量的手。這隻手愈

是踏上陌生的旅程，就愈有機會捕捉到生命真實的法
則。

他隨著法則的引導，深入探索身體表面，去發現更
多的動作。每個表面都是光與物質的相遇，在光的流轉
中，每個動作也呈現出不同的形態。光與形體有時會輝
煌相照、互相流動；有時則猶豫畏縮，相互致意；有時
像兩個陌生人擦身而過，互不相認。在這無盡的波動中，
形體與光結合，沒有一處是缺乏生命或靜止不動的。

羅丹已經找到了藝術的基本元素，也可以說是他藝
術世界的生殖細胞。那些大小不一、形態各異的表面和
平面，無論如何被分別強調或精準計算，都必須從這裡
──從此刻主題的動作中──創造出來。從這時起，他
開始全心投入雕塑，為之經受挫折，也澡雪精神。

他的藝術並非建築在什麼偉大思想上，而是建立在
一些敏銳的感悟、實踐，與技藝之上。

他並不驕傲，而是將自己奉獻於一種能夠發現、召
喚或接納各種不顯眼之美的謙卑之中。當一切準備就
緒，偉大的美麗就如同夜晚動物湧至無其他異類的森林
水源一般，紛至而來。在這種醒覺下，羅丹開始了他獨

特的工作。此時，所有傳統的造型藝術觀念對他已無價值；姿勢、組合、結構也無甚意義，他只看到無數活生生的表層，一切只有生命，他為自己找到的表現手段，就是指向這樣生動的氣勢前進。

下一個挑戰就是從發現生命的豐盈來建立大師風範。羅丹隨時都能觸摸到軀體的活力，他會在最細微處抓到它、觀察它、追隨它。他也會在十字路口等待徘徊的它，當它超前，他就會迎頭趕上，因為他發現它無論處在何處，都偉大，也雄渾豐沛。

身體是有生命的，沒有一處是可忽略的，當它顯現為臉部的表情時，容易為人辨識出來。但在身體中，那份生命將更為散發、強大、神祕而永恆，它不會偽裝自己，它在慵懶時候便顯出隨意的樣子；在面對傲岸之人時則顯得昂然自負。在臉部的表情之後，身體褪掉了面具，就像它曾將自己隱身在服裝的後台一般。

羅丹在這時代發現的身體，就像他在大教堂中發現了中世紀的世界一樣，它們一一聚集成一個神祕朦朧的核心，被一個有機體所承受改造與支撐。人，已經變成教堂，千千萬萬的教堂，無一相同，各自存活，但它們

卻都是歸屬於同一個上帝的。

◆從但丁到波特萊爾的影響

多年來，羅丹像個初出茅廬的新手，在這條生命之路上謙卑地行走，無人知曉他的奮鬥，朋友寥寥，也沒有一位知己。然而，在他謀生的工作背後，傑作正在悄悄等待時機成熟。

他博覽群書，經常被人看到在布魯塞爾的街道上拿著一本書，但或許這些書只是他在等待完成龐大工程之前，用來自我充實的準備動作罷了。對於創作者而言，進行偉大工程所帶來的那種衝擊，反而成為一種激勵自己凝聚的動力。即使面臨疑慮、因別人的耀眼而感到煩擾，或感到不確定，甚至有生計威脅和恐懼，這一切在他的心中都會引發一種沉靜的反抗，一種頑強、力量和信念，因為它們都將是一面面尚未揚起的勝利旗幟。

也許在這些時刻，過往大教堂的聲音來到他的耳中；書籍也一樣，裡面有許多鼓勵他的思想。他在首次閱讀但丁（Dante Alighieri）的《神曲》（*Divina Commedia*）時感覺到了啟示，他看到另一個世代的苦難身體，

一個被剝去衣服的世紀，看到了一個詩人在自己所處的年代，進行了令人難忘的偉大審判，更有圖為證。當他讀到尼古拉三世（Nicholas the Third）哭泣的腳時，就了解到任何地方都會有一雙流淚的腳，整個人類，都有淚水自創傷處流出。

從但丁到波特萊爾（Charles Pierre Baudelaire），他看到這裡不存在著判斷的言語，也沒有所謂的詩人，只有憑著陰暗雙手攀登九重天的人。這是一個飽受折磨，發出極大聲音，並讓聲音高過眾人，彷彿要將他們從滅絕中拯救出來的人。

這位詩人有許多傑出之作，不是用文字寫下，而是像被炙熱的手熔化的文字雕塑，行句就像浮雕，而大寫字母就像圓柱交織般堆積出思惟的十四行。羅丹彷彿覺得這種戛然而止的詩藝，可以延伸入另一種藝術，並成為這種藝術的開端。如同先驅者波特萊爾，他不讓自己被臉孔所蒙蔽，而是去追尋更偉大、更殘酷、更令身體感到不安的東西。

讀過兩位大詩人的傑作後，羅丹便常常將他們放在身邊。他們啟迪了他許多創作的觀念，他超越了他們，

但又如百川歸海後再度與他們匯流為一。當羅丹在尋找藝術作品的表達形式時，若感到表達能力有限，便會在詩集中盤桓，從中探勘過往的歷史。稍後，當他以創作者身分重新表現這些主題與素材時，那些他所曾經接觸的形式，就會像是他重溫自己往事般地自然湧現出來，如此悲傷、真實，它們如回家般一一進入了他的作品。

◆挑戰學院派美學的成熟風格

經過多年的孤獨與努力，他終於選用其中一部作品向社會試探反應，但卻獲得否定的答案，於是羅丹又重新閉關十三年。在這些年中，他雖然藉藉無名，卻已讓自己朝向成熟的大師邁進，他全面地駕馭著媒介工具，不斷工作、思考、實驗、不因被排拒於時俗之外而受影響。也許因為他是從整體的寧靜中發展創作，當人們爭議著他作品的藝術價值時，他並不懷疑自己；當人們對他的作品提出疑慮時，他也不為所動，如置身事外。

他的命運不再取決於群眾的讚美或批判，即使他們用譏笑和敵意去摧毀他的作品，他也不讓他的作品受到任何的怪聲騷擾。他已經成為一個不會輕易被動搖，以及在埋怨中不安的人。

正如華格納（Wagner）歌劇《帕西法爾》（*Parsifal*）中那愚笨少年帕西法爾的成長[注3]，他的藝術也誕生在大自然的永恆純潔之中，只有作品和他對話。清晨，他醒來時作品和他對話，甚至在他手中，它們像一件被遺忘的樂器發出聲音。因此，羅丹的作品顯得無比強大和成熟，它完整地現形於世間，不像未完成的工藝需要調整，它們是經過千錘百煉而成的存在，不可否認的現實之美。

就像一位皇帝聽說他的領土將要建造一座城市，他沉思著是否要給予特權。在猶豫不決之際，終於親自前往考察地點。到達後，如同萬國前來朝拜一般，他竟發現眼前已經矗立著一座完整的城市，擁有城牆、塔樓、城門，流傳百世的壯麗城池。這座城市猶如羅丹完成的作品，偉大而輝煌，讓人驚歎不已。

羅丹成熟期作品可以用兩件雕塑為分界線，它起於頭像《塌鼻人》（Man with the Broken Nose），接著是全身雕像《遠古人》（或名《青銅時代》）。在 1864 年巴黎藝術展覽會（Salon）中，《塌鼻人》被拒絕展出，然而這實際上是可以理解的，因為這件作品顯現了羅丹成熟且極具莊重完美的風格。這種毫無顧慮的自信，直

接挑戰了學院派主導的美學風格。

　　除了前述提到的例子，其他一些藝術家在早期也曾遭遇了徒勞無功的對待。例如呂德（François Rude，1784-1855）所創作的高浮雕群像《馬賽曲》（Le Départ des volontaires de 1792 / La Marseillaise）中的〈反抗女神〉，呈現狂野的姿態及吶喊，這件作品被安置在巴黎凱旋門的頂部。巴里（Antoine-Louis Bayre，1795-1875）創作的既剛猛又柔和的野獸雕塑，同樣面臨著無人欣賞的窘境。卡爾佩（Jean-Baptiste Carpeaux，1827-1875）創作的《舞蹈》（La Danse）雕塑，位於巴黎歌劇院前，初時被人嘲笑，直到大眾見怪不怪，才漸漸被接受。

◆透過一張臉孔找到自己雕塑的道路──《塌鼻人》

　　在那個時代，人們對於雕塑的造型藝術，注重的是模型、姿態和寓意的表達，追求的是平凡、低級和舒適的風格，只要能夠巧妙地模仿這些姿態，便能使觀者感到滿足，也能獲得被認可的門檻。在這樣的環境下，《塌鼻人》本應引起巨大的轟動，但卻一直被忽視，直到羅丹後期爭議性作品的出現才引起了廣泛的討論。也許這

件作品在當時根本沒有經過評審就被退回，被當作無足輕重的作品。

　　羅丹雕塑了一座蒼老醜陋的老人頭像，並加入了塌鼻，強調了臉孔承受長期折磨的特徵。這個臉上沒有任何光滑對稱的平面，也沒有重複的元素，除了喑啞和漠不關心的神情，沒有留下任何空隙。這樣的呈現讓人感到老人從未真正體驗過生命的美好，而只是在生命中不斷受到滲透和穿孔，就像有一隻冷酷無情的手將老人投入命運，一直在那裡被漩渦洪流沖刷侵蝕。

　　捧著這個頭像，將它在手中轉動時，我們會驚訝地發現不斷變化的側面，沒有一個是偶然、猜測或隨意的。這個頭像中所有的線條或輪廓，無一不是透過羅丹法眼而有的觀察。

　　我們感受到這些皺紋的來臨，無論早或遲，都承載著歲月的深淵。臉上的皺紋和凹坑，有些是在歲月中被緩慢遲疑地刻上，有些則輕描淡寫，然後被一些固有思惟驅使著，甚至有些深刻的線條似乎在一夜之間雕刻而成，就像小鳥嘴啄在一個失眠男子疲倦的額頭上。

　　所有印象都來自一張展現沉重辛勞生命的臉。當你

將這個頭像放在面前時，彷彿站在一座塔的頂端，俯視著一片曾有許多民族穿越過的崎嶇土地。當你再次舉起它時，就像是手中拿著一件因其自身的完善而顯得美麗的作品。

　　然而，這種美麗不僅僅來自匠心獨創的精細雕琢，更來自在所有物體表面中的動態平衡，所有情感的波動都在這平衡中靜靜地留駐停息。當你被這個面孔所蘊含的種種痛苦表情所震撼時，你也立即感受到它沒有任何控訴。它不向世界訴說，它似乎在自身中以一種公正，調和了所有的矛盾，擁有一種足夠容納所有沉重的耐心。

　　羅丹創造這個頭像時，有一位平和安靜的人坐在他對面當模特兒。這是一張真實的生命臉孔，在他的探索中，他發現這個臉充滿了波濤洶湧的變化。表面的輪廓線條充滿了動感，陰影在睡夢中移動，光線來回輕撫著額頭，沒有任何聲息或動靜。即使是在死亡中，它仍然屬於生命，因為腐爛本身也算是一種生息，死亡仍然是更大生命的一部分。大自然把這種不斷運轉的藝術留給有信仰的人，生命良知的詮釋也不能停下來。

這是一種理想，存在於超越物質的領域中，古代遠古時代並不存在這種理想。只需想像一下，《薩莫色雷斯的勝利女神》（乃姬）雕像（Nike of Samothrace, 190 B.C.）[注4] 呈現的不僅僅是一個美麗女性去會見情人的樣子，也是絕世輝煌的希臘藝術所留給人的一幅永恆畫面。

古代文明的石雕並不安靜，僧侶的姿態在先古祭儀中保留下來，存留著一種動感，像瓶中的水，安靜地端坐的神靈內心湧動著波濤。而站立的神靈則展現出強烈的姿態，像石頭中的噴泉，在噴出與跌落間引發無數漣漪。

雕塑本質和動態的關聯是相當深刻的，儘管動態呈現了一種超越雕塑界限的意味，但這並不違背雕塑的本質。造型藝術雕塑與古代城市有相似之處，居民們完全生活在城牆內，他們在其中生活、工作不會被打斷，並不渴望突破城牆的界線，也不需要任何城牆閘門的提示。就像無論雕塑的動作有多偉大，多麼超越無限空間直達蒼天，它總要回歸自身，循環不已，圍繞著作品本身的孤獨圓形。

　　這種回歸自身的循環，是雕塑藝術傳承下來的一種不成文法則。羅丹深刻理解這一法則，他知道讓雕塑從繭中破出，展現出色的關鍵是它完整地吸收了自身，不要求、不期望外界的任何事物，不從外物定義自己，而是讓自身包含自己的所有，才是賦予雕塑寧靜的因素。

　　如「雕塑家」達文西為《蒙娜麗莎》（La Gioconda）畫像賦予讓人難以確切捕捉的氣韻，而他的《弗朗切斯科‧斯福爾扎一世騎馬雕像》（Francesco Sforza I），也具有一種如使節完成任務歸國的架勢，散發著非凡神采。（注5）

　　在《塌鼻人》頭像與《遠古人》（青銅時代）雕像之間的漫長時期，羅丹悄悄地推進了新的發展，這種新的發展將把他帶往過去的雕塑藝術，且更緊密地聯繫在一起。過去的偉大和輝煌，對許多人來說可能成為絆腳石，但對羅丹而言卻是如虎添翼的助力。那時他渴望獲得的鼓勵與認可，來自於古代藝術世界和幽暗神祕的大教堂中。人們也許不和他說話，但石頭卻會說。

◆姿勢在羅丹作品中的誕生──《遠古人》

《塌鼻人》展示了羅丹如何透過一張臉孔找到自己雕塑的道路，而《遠古人》則證實了他對身體的優越掌控力。「雕塑妙手」（Souverain tailleur d'ymaiges）原本是中世紀的雕刻大師們，以毫無嫉妒的莊重評估給予彼此的美譽。因為羅丹雕塑的特質與優異，他實至名歸地獲得這個稱號。

這是一尊全身充滿活力，表情與真實人體身軀相符的雕像。他的臉頰透露出沉重而清醒的痛苦，同時又期望著一種覺醒的解脫，這種期望輕輕地表現在身體的不顯眼處。從頭到腳，每一個部位都彷彿有一張嘴在說話，即使是最挑剔的評論家也找不到眼睛呆滯或模糊的地方。

這個男子的身體彷彿從地底深處獲得力量，且湧入了血液之中。這個雕像就像一棵樹的側影，在三月的暴風雨中顫抖著。夏天的果實生命充盈，不再留在樹根，而是逐漸向上延伸，面臨大風將會折斷的枝條。

這尊雕像還有其他的特點，它標誌了「姿勢」（gestures）在羅丹作品中的誕生。這姿勢如此有力而強

勁地生長，宛如春天湧現的泉水，在軀體全身盪出輕柔
漣漪。這種姿勢在黑暗的遠古時代甦醒，隨著歲月的流
逝，在軀體的廣度中成長，從過去的世紀延伸至未來的
世紀。

它猶豫著從舉起的雙臂中開始伸展，其中一隻手搭
在頭上，這雙臂如此沉重，以至於其中一隻手再度高高
地停在頭頂高處，但已不再沉睡，而是被喚醒，渴望著
迎接世紀的偉大事業，一項無窮無盡、難以估量的工作。
他的右腳已準備踏出第一步。

有人會形容這樣的姿勢就像憩息在一朵未開的蓓
蕾，但一旦思潮湧動，花瓣便會綻放，那位《聖約翰施
洗者》（Saint John the Baptist）走出來了。他猶如千言
萬語般展開雙臂，腳步輕快，似乎感知到另一個人即將
跟隨著。施洗者的身體經歷了嚴峻的鍛鍊，他經歷了沙
漠的灼熱、飢餓的煎熬、疼痛的折磨，以及乾渴的考驗。

他堅忍不拔，成為一位堅強的人，他枯瘦的苦行身
體像開叉樹木，依附在高昂的闊步上。他走著，走著，
好像世界的距離都在他的體內，讓他盡情闊步前行……
他的雙臂像是對這種人生行走的訴說，他的手指分開，

如在空中把一路行走的軌跡劃出來。

這位聖約翰是羅丹作品中的第一位行走者，隨後他創作了許多行走者形象。《加萊義民》（The Burghers of Calais）一一開始邁出他們沉重的步伐了，所有的行走彷彿都在為《巴爾札克》那偉大而具挑戰性的邁步做出準備。

◆捕捉生命真正內在與獨特的姿態──〈夏娃〉、《冥想》、《心聲》

羅丹的站立雕像姿態進一步發展，就像燃燒紙張所湧起的皺紋，具有更堅強、專注和生動的特點。如那個原本要置放在《地獄門》頂端的〈夏娃〉（Eve），她的頭部深垂下來，雙臂合攏在乳房的陰影下，宛如發抖一般地凍結。她的背部豐滿，頸項近乎扁平，身體前傾，像是在傾聽未來的呼喚，一種陌生的未來已經開始啟動。然而，未來的引力卻將她向下擠壓，使她喪失生命自主權，無法自拔地陷入母性深沉謙卑的奉獻之中。

羅丹在他的雕像中不斷地彎腰向內聆聽，緊密地連接到自我深處。這種姿態可以在令人難忘的雕像《冥想》

（Meditation）和《心聲》（The Interior Voice）中見到，特別《心聲》是為了紀念詩人雨果（Victor Hugo）而創作的，它深深地刻在紀念碑上，幾乎被憤怒的聲音所掩蓋。從未有過像這樣的身體能夠如此凝聚內在的自我，被靈魂所壓制，卻依靠血液的力量堅持下去。頸部傾向彎曲，身體向前傾斜，抬起來支撐著，聆聽著遙遠生命的呼喊，引人注目的姿態強烈地傳達出從未見過的事物，一種更深層的意義。

令人驚訝的是，有一座雕像沒有手臂，羅丹一定是認為手臂是過於輕鬆的傳達，因為它會阻礙人捕捉生命的真正內在與獨特。當人們看到這些雕像時，會想起杜絲（Eleonora Duse，1858-1924）[注6]在演出鄧南遮（Gabriele d'Annunzio，1863-1938）戲劇時，那伸出無助手臂，傳達被拋棄的痛苦樣貌。在這一幕，她用一種超越可見的肢體印象來傳達深刻情感，這是表演中最難忘的一刻。

在戲劇中，手臂根本是多餘的概念，一種誇張、奢侈，可以隨時將它捨棄以表達真實情感之物。杜絲在那一刻表示她已經放棄了多餘的東西，寧願放下杯子去喝溪水。這種全然的表達也出現在羅丹所有的無臂雕像

中，站在它們面前就像從始至終觀看完整無缺的身體，它不容許多餘的補充，卻未喪失任何重要的東西。

所謂的缺失並不僅僅指事物本身，而是源於狹隘、迂腐的學究假設，去強調身體不能缺少手臂，或沒有手臂的身體就不可能完美。不久前，人們無法接受印象派畫家刷去畫作邊緣的樹木，但很快地，人們就習慣了這種印象主義的處理方式。對於畫家來說，他們理解並相信，藝術整體上並不一定需要與常規的事物完全相符，因為新的價值觀、對稱與均衡便來自於作品本身。雕塑藝術也是如此，藝術家可以從眾物中創造一個完整的作品，即使是最微小的細節，也包含了整個宇宙的力量。

◆雕塑作品聚集在一起產生新意義——《吻》、《永恆偶像》

羅丹的其他傑作包括單獨的、細小的手部雕像，有些手充滿生氣，像是身體激動時舉起的手，五根怒目圓睜的咆哮手指就像有著五隻利牙的地獄犬。還有行走的手、打呵欠的手、覺醒的手，以及被遺傳病毒侵蝕的罪犯之手。有些手部因疲憊不堪而癱瘓，就像患病的動物躺在街角一隅，感覺一切都無能為力。

　　然而，手是一個複雜的有機結構，它們就像三角洲一樣將生命如河流般地匯合，有時也掀起狂風暴雨。手有著自己的歷史、文化和特殊之美。人們會以它們行使權利，包括需求、感受、任性和無限的柔情。

　　羅丹從自己本身的教養知道，身體是生命各種色相的組合，這種生命力可以就著不同細節展現出偉大，也可以讓身體在不同動態層面上展現各自獨立性。

　　對羅丹來說，身體的完整性存在於各個部分和它們的彼此牽動中，不同的身體可以通過彼此的需求相互依附，形成一個有機的整體。當一隻手放在另一個肩膀或大腿上時，它已經不再屬於原來的身體，因為在觸摸或抓握行動中，已經產生了一個全新的，不能為任何既定事或人所命名的新事物了。

　　正是在這種理解基礎下，羅丹將雕像聚集在一起，讓它們以彼此依賴並相互支持的關係產生協調感，並集中出外形。但他創作的起點並非從塑像的擁抱形貌，或將模特兒擺放在一起後才開始的；相反，他是從作品的最高點，也就是工作過程中最強烈觸動他的那一點開始。每當被觸動時，他便將鑿子的所有功能奉獻給將產

生新事物的神祕觸動中，且全心全力投入。正是憑藉這些點子的火花，他彷彿是在閃電的光輝中工作，透過這些閃電般的光輝，才凸顯出身體那些被照亮發光的部分。

聚集在一起的崇高男女雕像中，有一對散發着無比魅力的作品名為《吻》（The Kiss），這組雕像從兩人表情中展現了生命的完美契合。波浪湧過倆人身體，抖顫起圈圈漣漪，力的充沛，美的預兆，這就是為何眾人能從他們身體看到吻的銷魂，宛如旭日初升遍照大地。

然而另一個更美妙的吻是《永恆偶像》（The Eternal Idol）。這件藝術品的材質和紋理蘊含著生命的脈動，宛如一道圍繞花園的牆壁。這座大理石的複製品被收藏在卡里埃（Eugène Carrière）的府邸內，在宅院寂靜的暮色中，石雕如清泉般流淌著永恆的脈動，一起一伏，如有神祕因素在自然大地中移動。一個少女跪在地上，她優美柔和的身體微微彎曲，右臂向後伸展，手觸摸著自己腳底。這三道防線將她與外界隔離開來，讓生命保留著它的祕密。

石墊抬高了跪著的她，突然間，這位年輕少女從她

的閒散、夢幻與孤獨的姿態中，散發出一種古老的神聖氛圍，猶如遠古殘酷儀式的女神降臨凡間。她微微俯身，帶著傲岸、華貴和矜持，在靜謐的夜晚高處俯視男人將臉藏在她盈滿鮮花的胸脯之中。

他也跪著，但更低，深陷在石塊中，雙手藏在背後彷彿毫無用處，右手是張開的。這對雕像散發出神祕的力量，沒有人敢給它一個特定涵義。因為它們有千種釋義，思緒如影子般滑過，新的解釋又如謎語升起，在更清晰的意義之前升騰起伏。

這件雕塑散發著煉獄般的意味，天堂近在咫尺卻仍未到達，地獄尚遠卻未能遺忘。所有的輝煌與燦爛都源自兩個身體的觸碰，以及女子對自身身體的感知。

◆ 身體和動作接觸的新觀點——《地獄門》

在孤獨創作了 20 年，即將澆鑄入銅的壯麗作品《地獄門》中，羅丹提出了身體和動作接觸的新觀點。當接觸發生以至於彼此融合時，羅丹開始尋找身體與身體彼此互動交織的接觸點。當身體開始激烈動作，彼此之間的接觸點愈多，便愈不可遏制地尋求與對方融合。就像

具有很高親和性的化學物質，新的組合愈是緊密，就愈顯得像一個完整、牢固的整體。

《地獄門》讓羅丹想起但丁的作品，包括被囚的烏戈里諾伯爵（Ugolino）和流浪者們，但丁和維吉爾（Virgil）緊密地靠在一起，酒色之徒群聚，就像貪婪者緊抓著一株枯樹的姿態。人頭馬、巨人和怪獸、海妖、半人半羊以及它們的伴侶，所有在基督誕生前的森林中貪婪狂野的半神獸，全都走向羅丹。

他將但丁在夢中看到的奇形怪狀召喚出來，就像從自己深藏的記憶中，逐一賦予它們具象化的存在，以這種方式創作出千百個單獨或集體的形象。屬於另一個時代的詩人喚醒了藝術家觀看世界的視野，讓他重新去認知那些奪取、失去、痛苦、放棄等千百種新姿態。他永不疲倦的手伸向更遙遠的地方，超越佛羅倫斯（Florentine）的世界，為的是探索新的姿態和啟示。

◆羅丹作品展現出的生命圓融豐滿

這位誠懇、敬業的工匠從不追求物質生活，也不渴求其他滿足，他只希望通過手中的鑿子獲得成熟的技

藝，以具備探索生命戲劇的能力。愛情的暗夜向他展示了黑暗、痛苦和幸福，就像古代英雄時代那樣，沒有衣服遮蔽，臉孔消失了，只有健美的身體存在。他以火熱的感官尋求生命真相，在與巨大混沌的角力中，他所見到的是「生命」。

雖然古代涼亭的悠閒氛圍與這裡相距甚遠，但在這個地方，生命並沒有變得沉悶和狹窄。這裡的生命就是工作，每一刻都充滿著千倍活力，在得與失、瘋狂與恐懼、期待與苦惱中；這裡的欲望其大無比，即使世界上所有的水來到它面前，都會像一滴水滴乾了。

這裡沒有謊言和狡辯，付出與接受在這裡是真實而令人喜悅的；這裡有罪惡和褻瀆、詛咒和祝福，因為這些東西，我們才深刻領悟到這個貧乏的世界是如何掩飾或否定它們，或者假裝「生命」並不存在，可是它卻是真實存在著！

在整個人類文明史之外，還存在著另一種歷史，它不懂得偽裝、傳統、差別或階層，只懂得如何掙扎求生。這部歷史也有著自己的進化過程，它從一種本能，逐漸變成一種追求的過程，從男女之間的生理欲望，又昇華

成一種為他人著想的崇高欲望。

這樣的歷史出現在羅丹的作品中，依然是兩性永恆的搏鬥，但女性不再是被征服聽話的動物，她像男性一樣清醒渴求，男女相遇是為了尋找彼此的靈魂。半夜醒來的男人踮起腳尖去找另一個人，就像尋金探險者在兩性交匯中尋找偉大的幸福，他所挖掘出的情欲和罪惡，探索與挫敗，一一都成為激發詩人創作的理由。

在這裡，人們渴望著自己內外的存在；在這裡，手伸出是為了永恆；在這裡，睜開眼睛看到死亡而不畏懼；在這裡，絕望的英雄主義展現出自己，朝生暮死就像嫣然一笑，像玫瑰般綻放和凋謝。在這裡有暴風雨般的欲望以及寧靜的期待；在這裡夢想變成行動，行動又消失在夢想中；在這裡就像在一張巨大無比的賭桌上，賭注不是全贏得便是全輸。

羅丹的所有作品展現了他飽經滄桑的生活。他找到了生命的圓融豐滿，身體的每一部分都蘊含著意志，那些吶喊的嘴就像從地心深處噴發而出。他找到了遠古神祇的神態，動物的美麗馴良，古代舞蹈的動態感覺，還有那些已被遺忘湮沒的祭典儀式，將已經被長期遺忘的

新興姿勢聯結起來。

他對這些新姿式特別感興趣，因為它們顯得如此不耐煩，就像一個長時間尋找物品的人，變得愈來愈無助、困擾、急躁，最終在他周圍造成一片混亂，讓那些物品也抽離了秩序，和他一起構成愈來愈不耐煩、神經質、迅速和不知所措的狀態，既失去了先輩們可以用競賽果斷的精神去看待一切事物的能力，也不像古代競技雕像裡，能專心在起點和終點的兩個最重要的點之上。

在起點和終點的兩個點之間，現代人已經在每天的例行生活中添加了無數過渡狀態，在這些過渡狀態中，人們或行動或徬徨，如攫取、保存和放手都與過去不同。在所有的一切中，開始有了更多的經驗與無知；更多的失望和必須面對的困難；更多因喪失而來的悲傷，以及更多的計算、判斷、考慮，能夠完整自足的地方愈來愈少了。

◆讓雕塑顯露自己的心聲──《沉思者》

羅丹發現這些姿態可以不斷演化，於是從一個或數個身體形態製模成雕塑，目前已經創造出千百個比他手

掌稍大的模型，它們充滿生命的熱情，有時如花朵欣然綻放，有時如罪惡般深沉。

他創造出互相愛撫的軀體，如同摟抱相咬的野獸一樣，彼此合為墜入深淵的一體。他創造了像臉一般聆聽，像手臂高舉的身體，在花環、螺旋和蔓藤觸鬚的環繞中沉重聚集，一種從疼痛的根源攀升至罪惡的甜蜜。只有達文西曾以同等力度宏觀描繪世界末日，把人串組在一起，就像他的作品一樣，這裡也同樣有人以投落深淵來忘卻哀傷，或敲碎自己孩子頭顱以免他們長大成人後必須面對巨大痛苦。

羅丹創造的這組人物雕像隊伍愈來愈多，超出了原本《地獄門》的框架和邊翼的容納範圍。他不斷篩選和刪除那些無法融入整體的雕塑，把可有可無的作品排除掉。他讓這些雕像找到自己位置，觀察他們，聆聽他們的聲音，並讓他們顯露自己心聲。

於是年復一年，這道門的雕塑逐漸增長成型，表面附著許多生動的雕像，而隨著浮雕逐漸融入門的表面，人物的激情也逐漸沉澱其中。

從兩側觀察門的框架，可以看到上升、拉升和舉起

的態勢；在門的翼部，則表現出跌落、滑行和跌倒的姿態，翼部稍微向後退，其頂部與橫框前緣之間有相當大的間隔。

在門的中央，有一個坐著的人，被稱為《沉思者》，他是因「思考」而讓自己置入地獄般可怕場景的人。他坐著凝神沉思，用盡全身力氣思考，整個軀體都成了思考的頭腦，他的血液循環便是思緒，他被置放在「門」的核心位置。他上方的框架上有三個男性塑像，他們低頭，伸出三隻手臂，匯聚在一起，往下指向同一個位置，重力所之就像沉入深淵。沉思者必須把他們融入自己，彷彿象徵著思考的巨大壓力和責任。

這組「門」的雕塑有許多美麗絕倫的雕塑群。要逐一列舉出來是不可能的，正如羅丹曾說過，需要一整年的時間才能重新用語言去描述一件雕刻。這些以石膏、青銅和石頭製成的小型雕塑，與古代小動物雕像有相似之處，但卻給人宏大的感覺。

在羅丹的工作室裡，有一具希臘風格手掌般大小的小型豹像（原作現存於巴黎國立圖書館的勳章陳列櫃內）。當你從前方看，這野獸的腹部下由四隻靈活而強

壯的爪子支撐著，讓你感覺彷彿看進一座印度石廟的深殿。

這件作品隨著觀察者的位置而增長，形成了宏偉的氛圍，其他小型塑像也同樣具有這樣的特點。透過給予它們許多、不計其數的、完美而明確的表層空間及平面設計，羅丹創造出一種廣大的氛圍效應，彷彿空氣圍繞著它們，如同圍繞著岩石一樣。當這些雕像呈現站立姿態時，彷彿像是舉起天穹的動作，而倒下的瞬間，也似乎會把滿天星辰扯落。

◆不斷地將作品演變出新的涵義──《殺夫者》、《幻覺》、《沉思男子》、《沉思》、《女性站柱》

或許正是在這段時期，羅丹雕刻出了俯身跪向自己散髮的《殺夫女》（Danaid）雕像[注7]，如果從大理石的流線緩慢行走一圈，隨著雕塑線條的伸展，經過那裸露且豐滿的背部彎曲後，將抵達一張沉浸在大石之中、悲傷哭泣的臉龐。那臉龐宛如一朵凋零的花朵，柔情述說著永遠隱藏在大石寒冰之下的生命。

另外，他刻劃了伊卡洛斯的女兒—《幻覺》（The

Illusion, Sister of Icarus）雕塑，簡直就是對一段無可挽回墜落之情的表達。同時，還有一組優美的《沉思男子》（Man and his Thought），男子跪地而立，額頭輕觸著被囚禁在石塊中那個即將被喚醒的女性。這組令人感動的雕像，呈現的是男子與石頭之間的情感聯結，他的思想在石塊中躍動，且與石頭構成渾然天成的整體。相類於前述作品的，還有一塊從凝固石頭中顯露出冥思寂靜的頭像，《沉思》（Thought），是對超越生命極限願景的具象化之傳達，彷彿自沉睡中的石頭慢慢甦醒。

《女性站柱》（The Fallen Caryatid Carrying Her Stone）不再只是一尊或輕盈或堅毅地支撐著石柱重量的女性站立雕像（注8）。羅丹雕刻中，這個形象被詮釋成一名雙膝跪地，身體彷彿被壓迫得無法承受，四肢幾乎被這份負荷所壓碎的女性。彷彿一種堅毅的意志，她的身體必須承受著更大、更強、更具權威性的壓迫，從未停止。

這雕像也像在對我們夢中，那些無法逃避、毫無出路的「不可能」之負擔的傳達。雕像的所有局部都像在承載著因墜落和失敗所帶來的重擔，即便因疲憊將身體從跪姿壓迫成俯臥，她依然默默承受著這負擔，這就是

「女性站柱」。

　　或許，我們可以透過思想來深入理解或彰顯羅丹藝術作品的意義。然而，對於那些沒有能力或不習慣運用簡單美感來理解的人，我們也可以巧妙地以旁敲側擊的引導，讓他們認識蘊含在雕像中的高貴、偉大、與完整架構。

　　這些創作非常的精準，每一個動作都完美地保持平衡，每一個部分在內在平衡中都有美妙地分配，這種完美使得它們透過作品的物質性滲透到生命之中——而這正是讓它們變得更美麗的原因。這些作品被注入了非凡力量，抽象的概念被具象化了，一旦大師為它們賦予名稱之後，它們便正式地存在了。

　　羅丹就像是一座博物館的管理者，不斷地將這些作品演變成新的涵義。人們當然能夠從他的詮釋中獲得相當多的理解，然而如果能用一段安靜不受干擾的時光對作品進行沉思，將會使我們對這些雕塑的意義有更加豐富的理解和認知。

◆羅丹的獨特藝術性格與原創傾向

　　無論創作的起初靈感源自於何處，可能是古老的故事、詩歌片段、歷史場景，或是真實人物的啟發，在雕塑創作的過程中，這些主題都逐漸轉化成現實形象。在手的語言中，這些意念都必須透過全新的特殊觀點，才有能力轉化成極致的雕塑藝術。羅丹的素描稿正是在為他即將進行的雕塑進行鋪路，為的是幫助他進行種種創作手法之探索與嘗試。羅丹具備了讓自己的藝術風格邁向成熟的能力，在他的千百張素描中，可以看出他個人獨特的藝術性格和原創傾向。

　　早期藝術中，水墨畫作中的光與影的暈散已有令人驚訝的表現。就像羅丹著名的《男子與公牛》（L'Homme au taureau）會讓人想起倫布蘭特 *（Rembrandt）。羅丹年輕的《聖約翰洗者頭像》（Head of Saint John the Baptist），以及吶喊尖叫的《戰神》（The Genius of War）之面具，所有這些素描與研究，都幫助了藝術家去確認生活的平面與空氣的關係。

　　有些畫作是以迅速確切的手法繪製而成的人體素

*編按：又譯作「林布蘭」

描，它是以迅速的輪廓線而有的形式塑造，透過飛快點觸，讓單純的輪廓速寫如旋律般成形。

羅丹曾應一個收藏家邀請，為一本《惡之華》（Les Fleurs du mal）繪製插圖，與其說這些畫作充分表達出波特萊爾的詩意，倒不如說它們試圖傳達出這些詩作無法被任何說明補充的那個特殊意念。但即使如此，我們仍可感到羅丹詮釋作品的畫作中，其富含無與倫比之美感。

例如與〈窮人之死〉（La Mort des Pauvres）一詩並列的鋼筆黑墨素描，便以一種簡潔，且具不斷增長之力的美感筆觸，超越了這些偉大詩作，讓人覺得它充滿了整個宇宙的意涵。這樣偉大的筆觸也同樣出現在他的銅版雕刻畫中，其中無限柔和的線條飄盪如美麗琉璃器皿的外部紋飾，每一筆畫都精準地流淌著現實本質。

羅丹相信在那些瞬息即逝，不易注意到的瞬間中，存在著令人驚奇的真實。他能夠迅速抓住模特兒簡單的動作，特別是當模特兒以為沒有被人注意到時的微小動作，更潛藏著一種難以預測的力量。普通人往往不會有耐心追蹤這些瞬間，但羅丹卻能夠緊盯著模特兒，用熟

練的手在畫紙上自如描繪，以捕捉到眾多被忽略姿勢中的無窮表現力。

這些未曾在整體中被關注或承認的連貫動作，包容了所有生命中直接、強烈和溫暖的特質，就如同野獸的生命一般。當一支沾滿赭色的畫筆迅速勾勒出深淺變化的曲線時，這些力量得以生動地表現於封閉的空間內，猶如從燒製土塊中雕塑出來的泥雕塑。

在此之後，他又在深層中發現了另一種難以言喻的新生命。像從一個曾經被所有人踏出回音的深淵中，掬出清新水源給那位手握魔杖、揭示祕密深處的人。

在雕塑造像過程中，繪畫也是羅丹論達主題的一系列準備動作之一，他緩慢地描繪探索，直到作品完全完成。儘管我們可能會誤將羅丹的造型藝術歸類為印象主義，然而實際上他卻是透過準確地捕捉各種印象來創作的，這種方式，常常成為他最寶貴的財富。他精心挑選出最基本、重要和必需的元素，且完美地結合它們，讓人們理解他的作品。

當羅丹進行從身體到臉部的創作時，就像是從遙遠之處的狂風吹襲進入一個人們聚集的房間，這裡的一切

都變得擁擠而昏暗，室內的氛圍被籠罩在彎曲眉毛和脣影中；身體則充滿著變化波動，就像潮汐的漲潮與退潮，而臉部的氛圍，就像是發生了各種事件的房間，包含了喜悅和悲傷，不斷變化的體驗和日漸衰弱的希望。沒有一個事件完全消失，也未被另一個事件所取代，它們只是被保留在那裡，就像一朵花凋零在瓶子內。然而，從遠處吹來的狂風同樣也被引入了房間之中，產生了一種遙遠的距離感。

◆將永恆從短暫中分離出來

《塌鼻人》是羅丹首次塑造的臉像，他在這件作品中展現了對現實的虔誠與專注。他致力於描繪臉部的個人風格，展現對命運在人的臉上鏤刻線條的崇敬和重視，即使是從支離破碎生命中所獲致的信心。

在《塌鼻人》中，我們可以看出羅丹幾乎是在盲目的信仰下創作的。他並不在意這個形象所代表的人是誰，就像上帝創造第一個人時，除了表現生命無法估量的價值外，並不附加其他意義。

然而，羅丹帶著更豐富、更成熟的知識，回到凡人

的臉部。他不僅僅看到了臉部特點，還考慮了留在臉上的痕跡，彷彿永無止境地留在臉上的千思萬慮痕跡。他以成熟的眼光，通過對生命的默默觀察，開始摸索、嘗試，逐漸在這張臉上勾勒出了深刻的理解和詮釋。

羅丹不讓自己的想像脫離現實，也不虛構。他始終認真對待手中的工具，勇敢面對困難。他與作品同步發展，就像農夫在耕作時一邊犁地一邊追隨著犁溝，思考天空的變化，風雨的洗禮，泥土的深度。他思考著一切曾經存活過，經歷過卻再也無法生存的事物。因此，他深刻理解永恆的變化，且愈來愈堅定，並且領悟到最好的事情，就是悲傷包裹著美麗，憂傷包含著慈愛，重擔內藏著承諾。

羅丹的藝術詮釋和創作風格逐漸發展，先是體現在他的肖像作品中，更進一步深入到藝術創作，這可視為他藝術探索的最後一步。他以非常謹慎的步伐進入這一新領域，遵循自然法則，逐漸深入了解這些法則。

大自然向他展示了以前看到但未能理解的許多事物，因此他以簡單的方式解決了許多複雜和混亂的問題，就像基督的崇高寓言一樣。羅丹實現了大自然的意

願，他完成了大自然在生長中無法實現的事情，揭示了
事物之間的相互聯繫和連貫性，就像濃霧籠罩下的晴朗
黃昏，遠處山脈波濤洶湧地連綿起伏。

　　羅丹擁有豐富的生命知識，使他能夠深刻體會他生
活周圍的人物臉孔。他就像是一位能預知未來的先知，
擁有一種直覺的品質，這種品質使他的肖像作品非常準
確，就像偉大先知的預言一樣，將雨果和巴爾札克的雕
像提升到無與倫比的完美境地。

　　對羅丹來說，創造一個形象意味著在容貌中尋找永
恆，將臉孔的部分與世界上的永恆事物聯繫起來。每個
他塑造的臉部都被他從現實的束縛中解放出來，且融入
了未來的自由之中，就像有人將物體舉向光明的天空，
以捕捉它純潔而簡單的形象。羅丹的藝術觀念不在於美
化事物或突顯特點，而是將永恆從短暫中分離出來，審
判、公正無私地裁決它的價值。

◆以獨立視角展開藝術創作的羅丹

　　除了銅版畫之外，羅丹的肖像作品還包括大量不同
材質的雕塑，如石膏、青銅、大理石、砂岩的半身像，

以及頭部和臉部的泥塑。在他的肖像作品中，女性形象
是不斷出現且不斷演變的。其中在盧森堡美術館中展示
的半身雕像是他早期的作品之一，這座雕像或許是他最
早創作且最具獨特生命氣息的女性形象之一。然而，隨
著後來作品的不斷超越，這座雕像的獨特之處逐漸被其
他作品所遮蓋。

　　盧森堡美術館中的這座半身雕像在其美麗和優雅中
保留了一些法國造型藝術的寬容特點，照亮了法國傳統
雕塑作品的一個角落。雖然它仍未能擺脫當時對於「淑
女」形象的傳統觀念，但羅丹卻用他嚴謹和高深技藝超
越了這些界限。但我們應該記住，他不能被那些與生俱
來的祖先遺傳和傳統觀念所束縛，而必須重新探索。因
此，他可以繼續當一位和大教堂的大師一般的，以獨立
視角來開展藝術創作的法國人。

　　在羅丹的後期作品中，女性雕像呈現出不同的風
韻，帶有深度且不受傳統拘束的特質，其中許多作品靈
感來自於異國婦女，尤其是美國女性。這些作品的一些
半身像工藝精湛，大理石雕像呈現出古代多彩浮雕珠寶
般的完美，臉部表情輕盈淺笑，彷彿隨著每次呼吸輕輕
起伏。神祕的半閉紅脣和明亮的眼神，如夢似幻地凝視

著永恆光芒閃耀的月夜。羅丹似乎將女性的臉孔視為她們美麗身體的一部分，眼睛是身體的眼睛，嘴唇是身體的嘴唇。當他將臉孔和身體視為整體創作的一部分時，這些女性臉孔散發出強烈生動的生命形象，充滿了預言特質。

在羅丹的男性肖像中，他更注重捕捉男性的臉部神采和特質。他尋找那些瞬間的平靜，或者那些將整個生命投注在臉上，內在情感充沛的時刻。羅丹在雕塑男性時，會選擇或者創造出描繪個體特性和性格的多種瞬間，而不僅僅受第一印象、第二印象或其他隨之而來的印象所束縛。他仔細觀察，做筆記，記錄微不足道的瞬間，從不同的角度觀察轉身或半轉身的輪廓，並在習慣和衝動之間抓住有意味的表達。他理解面部表情的所有變化，以及為什麼笑容會產生，為什麼會消失。對他來說，男性的臉就像一場戲劇表演，而他則是演出者。他對所有可能發生的情況都非常關心，並且不會強迫塑像告訴他任何事情，除非他自己親眼看到，否則他不願意知道，但他卻幾乎什麼都看得見。

◆「將遠處之物召喚而來」的創作特質

羅丹在創作每個雕像時,都花費很長的時間,他的觀念在創作過程中不斷地發展和深化。有些雕像是通過幾筆簡短的素描和墨蹟固定下來的,有些則是在他的記憶中累積起來的。對於羅丹來說,記憶是一種可靠且隨時可用的工具。每當模特兒擺好姿勢後,他眼睛所看到的,遠超過它可以在這段時間內完成的。但他不會忘記其中的任何一點,當模特兒離開後,他會根據豐富的記憶進行創作。他的印象並沒有因為回憶而有所改變,他反而在記憶中逐漸找到了它們的位置,且將它們轉化為手上的動作。他的手勢看起來就是非常流暢自然地完成它們。

這樣的工作方式使他能夠深刻體會成千上萬個生命瞬間,那也是他創作的半身像給我們的印象。他通過無數的對比和出人意料的修正,不斷地發展出人類內在能量的組合。每個人的高貴和深度,情感的起伏,都在他們的頭部半球集中顯示出來。

這裡有雕刻家朱爾斯・達魯(Jules Dalou)的半身像（注9）,呈現出神經質的疲勞和頑強精力。那裡是亨利・

德·羅什福爾（Henri de Rochefort，1831-1913，法國作家），帶著冒險家和逃亡者神采的面容；以及小說家奧克塔夫·米爾博（Octave Mirbeau），他的人權行動背後有詩人般的夢想和期望。還有畫家皮維·德·夏凡納（Pierre Puvis de Chavannes），以及和羅丹心靈相通的作家維克多·雨果（Victor Hugo）。

在所有這些之上，還有盧森堡博物館收藏的，難以形容的約翰·保羅·洛朗斯（Jean-Paul Laurens）畫家的半身青銅雕塑之美。這個塑像充滿了深刻情感，其表情柔和精緻，姿態緊湊，給人以感動和覺醒，彷彿大自然親自從雕刻家的手中奪走，宣布它是自然最寶貴的收藏品。青銅合金閃爍著光芒，穿過外層的煙燻黑色塗料和鏽蝕，增強了青銅塑像特有的神祕美感。

另外還有畫家朱爾·勒帕熱（Jules Bastien-Lepage）的半身像，美麗而憂鬱，帶著受苦者的表情，好像在以作畫告別永恆。這個雕像被製作成墓碑，安放在畫家故鄉當維萊爾（Damvillers）的教堂墓園中。這些半身像被羅丹賦予了深廣意念，而具有不朽的紀念碑意義。同時他對雕像的表面進行了更大的簡化，並更嚴格地選擇必要元素，將透視和位置進行了必要的調整，這一切

都使羅丹的偉大創作，更具有將遠處之物召喚前來的特質。

他從為南錫市（Nancy）著名巴洛克畫家克洛德‧熱萊（Claude Gellée）創作的紀念雕像（Le Monument à Claude Gellée）開始，從這個引人入勝的第一步，進而取得了不斷突破，最終又以一個陡峭的攀升，達到了塑造巴爾札克塑像的非凡成就。

◆充滿無比雄偉力量的作品──《林奇將軍》、《雨果》

羅丹的許多紀念雕像被運往美國，有一座他創作的紀念雕像，在運送過程中因為智利的動盪局勢而毀壞。這個《林奇將軍》（General Lynch）的騎馬雕像與達文西的失傳之作相似，都試圖將人和馬的合一表現得極具動人情感。儘管這座雕像未能完整面世，但在法國默東的羅丹紀念館中，仍然保留著一個小的石膏模型。

這個模型呈現的是一位騎在馬上的瘦削將軍，他並不是那種咄咄逼人的統帥，而是帶著一種僅在施行職責指揮時才會顯露出的激情神采。將軍的手指向前，指引

著群眾和動物的前進與團結。這樣的指揮姿態也出現在其他作品，如《雨果》也有無比雄偉的力量。雨果雕像中，老者強而有力地指向海洋，這種姿態並不僅來自於詩人本身，更來自山巔傳來的群眾呼應，也像在朝向山的默默祈禱後發聲。

雨果在雕像中被描繪成一位流放者，一個在格爾特尼島（Guernesey）的孤獨詩人。這些圍繞在雕塑周圍的繆思們，彷彿在響應著一位孤獨詩人的孤獨。羅丹通過明暗光影的強烈對比，集中表現這些人物的聯繫，並成功地傳達出這些塑像與坐著的人之間的緊密關聯。

這些人物似乎環繞著詩人，將生命創造的偉大姿態展現出來。這些雕塑的姿態是如此美麗而年輕，如被女神賦予了永恆的恩典，她們將永遠青春，永遠保持著美麗身姿。

羅丹通過素描和觀察來研究詩人雨果的特徵。在呂錫南大飯店（Hotel Lusignan）的一次招待會上，他透過窗戶觀察雨果，記錄下了老人的動態和表情的變化。這些準備工作最終使羅丹創作出多個雨果的肖像。

然而，這些塑像本身並不僅僅是再現表面起伏，它

們還蘊含著更深層次的詮釋。羅丹將所有收集到的印象融合在一起，就像荷馬從眾多敘事詩中創作出一首完美的詩歌一樣。他從自己的記憶中挑選出所有的圖像，創造出唯一的肖像，且賦予這個最終的形象以崇高和偉大，就像神話世界的那塊形狀怪奇的巨石，被遙遠的民族看作是一個沉睡的姿勢。

♦讓歷史人物與事件獲得不朽的高度──《加萊義民》

羅丹以強大的藝術能量將歷史人物和事件帶回到藝術作品中，使之獲得不朽的高度，而其中最為精彩的例子莫如《加萊義民》雕塑了。

這組人物引自傅華薩（Jean Froissart）的《編年史》（*Froissart's Chronicles*），描述卡萊市被英王愛德華三世（Edward III）強烈攻打，至彈盡糧絕，即將陷城的故事。最後只好同意送出城內最具威望的六名市民給英王「任憑他想怎樣處置」，國王甚至對他們做出離城時要剃光頭，只穿襯衣，頸纏吊繩，手執城堡各門鑰匙的要求。

　　《編年史》描述當時城市情況：市長尚‧狄‧維納（Jean de Vienne）命令敲響市鐘召集市民前往市集廣場，聆聽市長宣告，民眾靜默期待著。隨著編年史作者的文字，一個個被選中接受死亡召喚的英雄必須從人群中站起來。此時群眾發出了號哭悲泣，編年史作者似乎也受到撼動，執筆顫抖，隨即恢復鎮定，開始說出四個英雄名字，其餘兩人名字被他忘記了，他說一人是全市首富，另一人集權力財富於一身及「有兩個漂亮女兒」，他只知道第三個擁有傲人財富及家世，第四個是第三個的兄弟。

　　編年史作者繼續報導這些人如何脫掉所有外衣只餘內襯衣，繩索圈在頸上，手握城堡各門鑰匙陸續出城，以及如何到國王軍營，國王如何虐待他們，過程中，劊子手就站在他們身旁。正當此時，在皇后要求下，國王饒了他們一命，「他聽從了妻子」傅華薩寫道，「因她已懷胎滿月待產」，編年史就此戛然而止。

　　對羅丹而言這些材料已經足夠，因為他馬上感到了故事徵兆已經發生，在某一時空瞬間，有一些簡單卻又偉大的事情發生了。他把所有注意力都集中在離別那一剎那，看到男人起步，感到他們每個人的脈搏都在過往

的一生上重新跳動起來，他感知到站立的每個人都準備好把生命奉獻給這座老城，六個人在他面前站起來，每人都不一樣，只有那兩兄弟在眾人之間可能有些相似，但每個人都決心以自己的選擇活出生命最後一刻，用靈魂去慶祝那一刻，用生命的肉體去抵受苦楚。

於是羅丹從這些人的身軀中看到一個個升起的姿勢，棄世的、訣別的、聽天由命的姿勢，他把這些姿勢聚攏起來，給予軀體，接著又以自己的睿智和知識將軀體聚集起來，且從記憶中挖掘出千百個要求獻身的英雄形象，再把這千百個英雄凝聚成六個形象，以軒昂身體呈現他們的偉大決心，以赤裸顫抖的身軀表現出意志、尊嚴與熱情。

他創造出關節鬆垮、雙臂下垂、步履蹣跚的老人，老人的步伐蹣跚沉重，疲憊的神情從臉上流淌入鬍子。

他創造出拿著鑰匙的人，一個本來可以活得很久，但生命卻被強制置入有限期限的人。他的嘴脣緊緊合攏，手掌緊咬著鑰匙，身上蘊含著火一般的激情，在他倔強且挑釁的姿態中燃燒。

他創造出雙手捧著低垂頭顱的人，彷彿想讓自己安

靜下來，以便再次獨自面對。

他創造出兩兄弟，其中一個往後不捨回顧，另一個則決絕而屈服地低下頭，好像已經把自己送向劊子手。

他雕刻了一位茫然的人，就像古斯塔夫・格夫雷（Gustave Geffroy）所形容的「過客」（Le Passant）。這個人正朝前走，卻再次回頭望，他的目光並非投向城市、哭泣的人或同行者，而是回望自己。他的右手高舉，手指彎曲，輕輕擺動，雙手張開，彷彿要釋放出某種東西，就像釋放一隻鳥一般。這個手勢象徵著所有未定之事的結束：未曾經歷的幸福的結束，虛無等待的結束，或許會遇到居住在某處的人的結束，明天或後天一切可能性的結束，甚至是他自以為遙遠的死亡，最終也會溫柔地降臨。如果這座雕像被置於一個古老幽暗的花園中，它將成為所有逝去青年的紀念碑。

因此，羅丹在這些男人的最終姿態中注入了生命。這些獨立的人物以其樸素的莊嚴而顯得崇高。這讓人想起了多納泰羅（Donatello）^{（注10）}，也許還有克勞斯・斯呂特（Claux Sluter）以及他在第戎修道院（Chartreuse of Dijon）的先知們。^{（注11）}

開始看來，羅丹好像什麼都沒做，只是把他們聚集在一起，給他們同樣的衣服、襯衫和繩索，排成兩行：前排的三個剛要向前邁步，另外三個轉向右邊跟隨在後。本來這座紀念碑像已經決定置放在加萊菜市場，也就是這群悲劇隊伍以前出發的同一起點。在那兒，六人沉默地站在一個矮底座上，僅僅比日常生活的菜市場高出一點點，彷彿隨時都可能緊張地踏出腳步，即使是在任何時代。

加萊市政府反對接受矮底座，因為這與習俗相違。羅丹於是建議一個兩層高、帶有簡單棱角切割的方形塔座，蓋在海洋附近，將六名市民置於海風、藍天和白雲的寂寞之中。可以預見，這個提議也被拒絕了。然而這個計畫正是作品的本質所在，因為如果這個提議可以被接受，人們將可以想像一個美好畫面：這個群體的凝聚力雖由六個單獨個體構成，但卻能緊密地融合成一個整體。這些塑像彼此並不接觸，側身站在那裡，就像被砍伐的森林中留下的最後幾棵樹木和空氣四周所構成的氛圍。

當人們繞著雕像走動時，無論從任何角度觀看，會發現從輪廓的華麗波動中，看到石頭的起伏宛如卷起的

旗幟，所有的姿態都十分精準、清晰而壯觀，就像是羅丹整個構圖的集結。塑像看似封閉在自己的世界內，像一個迴圈流動著生命的世界。除了直接的接觸外，還有另一種因為空氣的流動與改變，而產生對這群塑像不同印象之接觸。物體雖然相互隔離，但接觸仍然存在，那是一種相遇式的接觸，就像形態的匯流，一如人們有時會看到一團白雲，而其中的空氣並不是深不可測的鴻溝，而是一種柔和的引導與過渡，一種輕微漸變的過渡。

◆注重作品的氛圍與環境的結合──《祈禱》、《巴爾札克》

羅丹非常注重作品的氛圍和環境結合，他讓每個塑像逐層地適應它們特定的環境和空間，這使它們具有與其他事物截然不同的壯觀和宏偉，超越其他所有作品的成熟。當他漸漸開始強化表達時，他便開始增強大氣與作品之間的關係，讓周圍的空氣以一種特殊的方式環繞著表面，產生激情。

我們可以在大教堂的一些動物雕塑中觀察到同樣效果，它們也以一種獨特的方式與空氣相互作用，有時平靜，有時咆哮，完全取決於大氣所經過的地方是突出的

還是平靜的。

　　當羅丹專注於表現作品表面的最高點，且將其推向高峰，試圖為空間的凹陷製造更大深度時，他所使用的方式，就像大氣為幾百年的歷史雕塑紀念碑：以宇宙的更深線條描摹，用輕薄的塵埃遮蓋，經過雨水、霜雪的洗禮，並讓陽光和風雨參與生生不息的自然之培育。

　　《加萊義民》中，羅丹走上了他自己的創作道路，達到了這種效果，展現了他藝術的宏偉原則。這些塑像不僅僅在遠處被大氣所環繞，而是彷彿一面鏡子般映照著整片天空，在栩栩如生的天光雲影間，迫使空間參與其中。

　　這種印象同樣表現在一個跪著、伸出懇求之手的瘦削年輕人的雕像上，羅丹稱之為《浪子回頭》（The Prodigal Son），但不知何故，它後來被稱為《祈禱》（The Prayer）。這個塑像的姿態超越了這個名稱，因為這不僅僅是一個兒子跪在父親面前的形象。這個姿勢需要上帝的存在，而在做這個姿勢的人中，包含了所有需要上帝的人。這塊大理石雕像《祈禱》如在展現它無限的廣袤，因此是世界獨一無二之物。

　　《巴爾札克》也是如此。羅丹賦予他一種超越這位作家形象的偉大。他抓住了巴爾札克的性格本質,但他並沒有止步於這個本質的邊界;他在巴爾札克的最邊緣和最遙遠的可能性上,勾勒出這個強大的輪廓,這個輪廓真可列入古代國族的墓碑了。

　　長期以來,羅丹全神貫注於這座雕像。他造訪巴爾札克的家,去看那經常出現在小說中的圖雷納(Touraine)的風景,閱讀他的書信,細看他的肖像,反復研讀他的著作。在這些錯綜複雜的作品,他碰到了巴爾札克筆下,仍然相信著創造者存在的栩栩如生鄉親們,並從中汲取生命和靈感。

　　羅丹看到千百位這樣的人,無論職業如何,生活如何,皆可以看出他們與創造他們的那位創造者的關係,就像觀看一齣戲劇,通過觀察觀眾神色,我們就能感受到劇中人物所發生的故事情節。

　　從所有這些人的臉的表情中,我們可以獲知巴爾札克仍然活在他們內心,而羅丹也像巴爾札克一樣,相信他所看到的世界,並透過創作成功地融入了這個世界。他生活得好像巴爾札克也創造了他一樣,默默地與他創

造出的眾多存在融合一起，如此一來他便獲得了最好的體驗，其他事物反而變得虛無飄渺了。

在進行巴爾札克的雕塑時，巴爾札克的銀版照片（daguerreotype）只提供了人們向來熟悉的一張童年時期的面孔，毫無新意。只有馬拉美（Stéphane Mallarmé，1842-1898，法國詩人）收藏了一張他不穿外套和吊帶的照片，這是唯一具有特色的。

同時代人對巴爾札克的回憶幫助不少，如戈蒂耶（Théophile Gautier）的敘述，龔古爾兄弟（Goncourts）的筆記，和拉馬丁（Alphonse de Lamartine）優美的散文描述。此外就只有陳列在法蘭西喜劇院（Comédie-Française）大衛・德・安格爾（David d'Angers）為他雕塑的半身像，以及布朗日（Louis Boulanger）繪製的小肖像了。

在巴爾札克精神感召下，羅丹借助上述輔助材料開始雕刻作家的塑像。他選擇了幾位身材相似的真人模特兒，創造了七個不同姿態的完美塑像，這些模特都是體格魁梧、肢體粗壯、短臂中等身高的男性。經過這些初步模仿，他創造出類似納達爾（Félix Nadar）銀版照片

的巴爾札克雕像。

　　然而，他仍不滿足，想要回到拉馬丁所描述的文句：「他有一副元素組合的臉」、「他擁有這麼豐碩的靈魂，沉重的身軀簡直不算一回事」，羅丹感覺這些文句幾乎完美地描繪了作家的本質。為了追求最終的答案，他將七個塑像都穿上僧袍，這是巴爾札克工作時常穿的衣服，還給他戴上斗篷，這是非常熟悉的裝束。結果得到一個宛如深居簡出住在斗篷下的，極具隱私感的巴爾札克藏匿形象。

　　羅丹慢慢地從一個造型逐漸發展到另一個，最後終於看到了巴爾札克的形象。他看到一個氣宇軒昂、步履寬闊的雕像，整個身體的重量似乎都消失在寬大的垂墜僧袍之中，密集的頭髮從強壯的頸部垂落，頭的後方是一張沉浸在前瞻性和夢幻中的臉龐，閃爍著創造力的光芒：一個元素組合的臉龐。

　　這就是最富有生產力的巴爾札克，一代又一代的創造者、命運的放蕩者，目光猶如先知。即使世界空無一物，他的視野也能將它充滿。這個塑像表現了巴爾札克的身軀散發的自傲、自大、狂喜和沉醉。他的後傾頭顱

就像加冕在塑像頂端，輕盈得彷彿是被噴泉的噴湧水支撐的舞蹈小球，沒有任何重量感，所有的沉重都變得輕盈，上升、飛揚，又再降落。

正是在龐大理解力和誇張悲劇性的交會時刻，羅丹看見了巴爾札克，且對他進行了如此描繪。既有的觀看依然，但有了不同角度。

這種領悟賦予了羅丹大型作品廣闊的空間感，同時也為其他雕像帶來新奇的美感、獨特的親近感。近期的一些作品在這方面表現得特別出色，正是因為它們的整體組合和大理石的巧妙處理。即使在正午時分，它們仍然散發著神祕的閃光，彷彿是白色物體在黃昏時散發的神祕微光。這種光芒不僅僅來自於表面的反射，還來自於位於雕像之間的「連接帶」（bands），它們像橫向的連接條，將一個形象與另一個形象之間的空隙連接起來。

這些填充物並非偶然的存在，它們是用來防止輪廓變得過於銳利，以免觀者的視角遠離了作品且散入空曠空氣中；它們也保持了雕像的圓潤，讓光線像水在碗盤中輕柔地持續流動。

每每當羅丹試圖在作品的表面上捕捉氛圍時，大理石彷彿要與空氣融為一體，大理石似乎只是堅硬的堅果外殼，它底下最柔軟的曲線充滿著輕微顫動的空氣。來到大理石的光線似乎失去了意志，但它並不會因此去照亮其他物體，而是緊貼著、徘徊、停留在大理石上。

將多餘的透視點填塞起來是接近浮雕的一種方式。事實上，羅丹正在計畫創造一件巨大的淺浮雕，其中涉及的光效就像他以往在小型群體所實現的光影效果。他的構想是先建造一根宏偉圓柱，盤旋而上的是寬廣連接的浮雕帶。沿著盤旋而上的浮雕內部還隱藏著一座螺旋樓梯，直通外部的拱廊。在拱廊內部的牆壁上，人物雕像獨立存在，彷彿各自存在於自己的世界，結果便產生了一個體現光暗祕密的「黃昏的雕塑」（clair-obscur），它與那些古老教堂前廳的雕塑相似。

◆為混亂的時代注入新的動力

羅丹將要構建的《勞動塔》（Tower of Labour）正是如此。緩慢上升的浮雕將展示出勞動的歷史，這段漫長的歷史從塔底的地窖開始，展示了年老礦工在礦坑的工作，然後在其長長的旅程中穿越各個行業，從繁忙喧

囂，逐漸到安寧平靜的工作場所；從熔爐到人類內心，從鐵錘到人類智慧。

塔的入口將會矗立著兩座高大的塑像，《日與夜》（Day and Night），塔頂有兩個擁有翅膀的精靈，從天而降，撒下來自高空的祝福。這座勞動紀念碑將以高塔的形式呈現。

羅丹並不試圖以偉人的姿勢來描繪勞動，因為工作並不是那些遙遠的事物，它存在於工廠、工作室、思想中、黑暗中。他深知，因為這就是他的工作，他持續不斷地工作，生活就在一個個工作日中度過。

他擁有幾個工作室，其中一些相對為人所熟知，那裡有訪客和信件，可以找到他。其他一些工作室則偏僻而鮮為人知。那裡空無一物，貧瘠簡陋得連針尖也難立於其間，陰暗而沾滿灰塵。然而，這裡的貧瘠或許如同上帝消失般的灰暗貧困，但 3 月的時候，樹木會復蘇，散發出早春氣息，如一種寧靜的承諾和莊嚴期待。

也許有天，勞動塔就在這其中一個工作室建立起來。目前它尚未被認知，只能說說它的顯著意義，那是有形的混凝土材料，只要有天作品在那裡，我們就會發

現從這作品到其他的作品，羅丹的心除了他自己的作品，沒有其他所想。今天這勞動身體對他而言，實在無異於從前戀愛的身體，那是生命的新啟示。

這個創作天才全部活在他的創作裡，那麼投入他的工作，除了從藝術表達獲得領悟外，他永遠無法從其他形式感受到這種啟示。新生命對他而言不過是新的表面、新的姿態，因此生命對他的意義十分單純，他不會犯錯了。

羅丹的藝術深受自己這樣的發展影響，他為混亂的時代注入了新的動力。將來人們將會意識到，是什麼讓這位偉大的藝術家如此卓越。他是一位真正的勞動者，唯一的渴望是全心全意投入到手中的工具，這種投入包含了生命的奉獻，是因為這種奉獻才為他帶來成功，可以說，他已經將生命完全融入了工作之中。

里爾克
Rainer Maria Rilke

第一部分譯注：

1/ 米歇爾‧科隆貝（Michel Colombe，1430-1515）

被認為是中世紀最後一位最重要歌德式（Gothic）法國雕塑家，大理石浮雕《聖喬治與巨龍》是代表性作品，融合文藝復興古典造型與歌德式的奇幻風格。

「盡情地仰望聖波爾的教堂塔樓，欣賞同伴的美好作品！」指法國聖波‧奧雷利安（St. Pol Aurelian）於 6 世紀法國西北半島布列塔尼（Brittany）所興建的大教堂，後在 13 世紀加建為非常特出像巴黎聖母大教堂的尖峰塔頂，帶哥德式鐘塔，在現今的聖波里昂（Saint-Pol-de-Leon）市鎮。原文為法文，英文轉譯如下：

Work, little one, behold to your heart's content both the new-fashioned bell tower of St. Pol and the lovely works of the companions, behold, love the good Lord, and you will have the grace of great things.

此段聖波與鐘塔的英譯，譯者感謝精通法語的南加州大學比較文學教授 Roberto Diaz 在旁協助釐清聖波（聖保羅‧奧雷利安）身分及鐘或鐘塔的分別。

2/ 塞夫勒 Sèvres

塞夫勒為法國瓷器大城，繼德國麥森（Meissen）研究出景德鎮「二元配方」生產瓷器，進入法國陶瓷的黃金時期，繼而進變成室內裝潢的一部分，與鎏金青銅、雕刻家具等裝飾工藝結合發展到極致，如彩繪瓷板鑲嵌在雕刻家具的櫥櫃或桌面。雕塑藝術與

繪畫，造型密不可分，年輕的羅丹就在塞夫勒工廠工作。

3/ 帕西法爾

男主角帕西法爾通過考驗，聖杯顯示神諭給他：「只有純潔的愚者能拯救，他因同理心而得大智慧。」成為純潔全能的騎士過程，華格納歌劇將帕西法爾的傳說，改寫為凡人通過考驗成聖過程，故事情節與中世紀聖盃傳說密不可分。

4/ 《薩莫色雷斯的勝利女神》雕像（Nike of Samothrace，190B.C.）

薩莫色雷斯的勝利女神（Winged Victory of Samothrace / Nike of Samothrace）是一座獻祭紀念碑，最初發現於愛琴海北部的薩拉米斯島上，被視為古希臘雕塑的傑作，屬希臘時期藝術（公元前二世紀）作品。由一尊代表希臘神話女神乃姬的的雕塑組成，缺少頭部和手臂。

5/

此為里爾克誤導，達文西一生從未完成過雕塑銅像，他於在1482 年受米蘭公爵盧多維科‧斯福爾扎二世之託開始製作一個雕塑，但沒有完成。當時若是完成將可能是世界最大銅馬雕塑，並將成為盧多維科‧斯福爾扎之父親斯福爾扎一世的紀念碑。達文西為這座雕塑做了一些準備，其中包含一些圖繪見於他在馬德里的手稿，但最終只作出了一個黏土模型，還沒來得及進一步行動，就在 1499 年法國軍隊進攻米蘭時被毀，終止了他繼續雕塑。

6/ 杜絲（Eleonora Duse，1858-1924）

埃萊奧諾拉・杜絲，義大利戲劇演員，簡稱杜絲（Duse），以歌劇《茶花女》時所表現出色一舉成名，被認為是有史以來劇藝最出色女演員之一，演技及造型動作出神入化而聞名。不過也因為其混亂的私生活而飽受爭議。

7/《殺夫女》（Danaides）

達那伊得斯（Danaides）是希臘神話埃及國王達那俄斯（Danaus）與妻子或情人們所生五十個女兒的總稱。達那俄斯承諾要把這五十個女兒嫁給孿生兄弟的五十個兒子。當婚禮準備就緒，達那俄斯突然想起了一個已經快要忘記的古老預言，那預言告訴他在未來將會被自己的女婿殺死。但是現在阻止婚禮為時已晚，於是他將五十個女兒叫到自己跟前，給她們每人一把短劍，命令在新婚之夜趁機將丈夫殺死。她們不敢違抗父王命令，只好在深夜將他們一一殺害。

唯有大女兒太愛自己的丈夫，違抗父親的命令，沒有將丈夫林叩斯（Lynceus）殺死。天亮了，四十九個女婿都倒在血泊中，唯一倖存下來的林叩斯為了替兄弟報仇，一怒之下將丈人和殺害他兄弟的四十九位達那伊得斯都殺死了，兌現了那個古老的預言。謀殺親夫四十九位達那伊得斯的行為激怒了天神，她們死後被發配到冥府最底層，強逼她們灌滿永遠也不可能灌滿的穿底水罐。（上面神話改錄自「維基百科」）

8/ 女性站柱（Caryatid）

這些站柱是西洋建築藝術一種特殊表現形式，以女性形象雕塑作

為神廟支撐結構，取代圓柱或是頂梁柱的功能，乘載支撐柱頂作用。中世紀很少有建築使用女性站柱，文藝復興時期開始女性柱再次出現。羅丹為《地獄門》創造出一尊「肩負石頭墮落的女性站柱」（Fallen Caryatid Carrying her Stone）雕像，把傳統站柱的女性造型在大石下俯伏，做出極大幅度的變化。

9/ 朱爾・達魯（Jules Dalou，1838-1902）

法國雕塑家，巴黎公社時期毅然站在起義者一邊，被推選為羅浮宮美術館館長。公社起義失敗後，被判無期徒刑，逃亡英國。1879 年法國實行大赦，才回到祖國。羅丹認為達魯有從事大雕刻的天才，但是雄心反而毀了他，他想成為共和國的藝術領袖，為此耗費了許多精力和時間。儘管如此，達魯還是給巴黎留下了類似於勝利女神的《法國之歌》、壯觀的群雕《共和國的勝利》、《沉默的勝利》和《雨果紀念碑》。

10/ 多納太羅（Donatello，1386-1466）

15 世紀義大利佛羅倫斯著名雕刻家，為文藝復興初期寫實主義與復興雕刻的奠基者，對當時及後期文藝復興藝術發展具有深遠影響。早期作品《大衛》銅像，即擁有精巧優雅風格，強調寫實風格。

11/ 克勞斯・斯呂特（Claus Sluter，1340-1405、1406）

14 世紀荷蘭裔雕刻家，是北方文藝復興的先驅之一，後來搬到法國第戎，成為「勇毅菲利普三世公爵」（Philippe le Hardi）宮

廷雕刻師，復興古羅馬時代的古典雕刻技術，雕刻人物表情生動，栩栩如生，其中最著名作品是《摩西之井》（Puits de Moïse）是一座巨大雕塑，它是由斯呂特及其工作室創作於 1395 年至 1403 年，位於勃艮第首都第戎郊外的卡爾特修道院。這件作品規模宏大，風格結合了優雅歌德式與寫實主義，中心是十字架上的基督，周圍環繞著六個先知：摩西、大衛、耶利米、撒迦利亞，但以理和以賽亞，還有六名哭泣的天使。

（第一部分完）*

*編按：文中小標題為編者所加

你必須努力工作──羅丹論
Auguste Rodin

第二部分（里爾克演講稿）*1907*

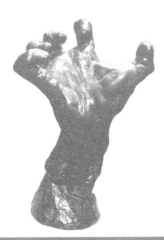

♦讓你體驗一切人性的「物」

我知道在此刻提及一些重要的名字,確實會在我們之間建立一種友誼、溫暖和團結,就像有人在我們之間說話,成為我們共同的聲音。但是,今晚這個名字,就像五顆大星組成的星座,雖然在夜空中照耀著,卻不宜輕易提及,至少在此刻。因為那將會給大家帶來不安、同情或敵意,而我此刻需要的卻是你們的平靜與善意的期待。

請放心,我會遵守您的請求,忘記與那個名字有關的爭議,並寬容評論的意見。不可否認地,你們已經習慣別人和你們討論藝術,但您是否準備再次聽到相同話題?藝術是一種美麗且強大的力量,無法被隱藏,就像一隻飛翔的大鳥吸引著我們的目光。現在,我希望你們將注意力轉向這個新的藝術主題,這個充滿黃昏氛圍的空間,如我預言的,它也擁有其獨特之處,不是虛無飄渺,而是真實存在的一部分。

我只是一個想提醒你們童年經歷的人,不,不止是你們自己的童年,而是童年經歷的一切。我的目的是去喚醒你們裡面不單單僅屬於你,而是比你更古老的回

憶，重新將你和遠在你之前的所有關係聯繫起來。

如果我要談論的是人類，我會從你們進入這個房間的一刻開始，融入你們的對話，毫不費力地和你們分享感想。我們都知道，人類出生後會受到時代的巨大影響，每個人似乎都喜歡躺在沙灘上，被海浪沖刷出意想不到的多彩。但當我嘗試檢視我的談論時，我清楚地意識到，我要討論的不是人類，而是事物。

物。

當我說出這個詞（你聽到了嗎？），一種寂靜出現了；那是圍繞事物的寧靜。一切運動停頓下來，事物變成輪廓，從過去和未來的時間中塑造出永恆的東西：空間，被推向無為事物的寧靜。

但不，你還沒有感受到正在形成的那種寂靜。「物」這個詞經過你們身邊，它對你們來說毫無意義：它是涵義太多又無足輕重的東西。所以我很高興曾提及童年，也許它可以幫助我，讓我將這個詞放在你們心中，作為一個與許多回憶相關的親愛之詞。

如果你們能夠回到童年時期，回到你們經常接觸的

某個童年之物。盡可能回想一下，有什麼東西比這物更接近你，讓你感到更熟悉，更不可或缺？除了那物，還有什麼東西會讓你感覺到殘酷不公——或恐嚇你以痛苦，或擾亂你以猶豫？假如你曾在生命最早期的經驗中體驗到善良、信心、無懼和孤獨——難道不也就是因為那物在的關係？那物不是一個普通東西，而是有如生命第一次要與人一起分享一塊麵包的那份心思。

　　稍後在天主教聖人故事中，你們會找到虔誠的歡樂、聖潔的謙卑，一種願意成為一切的態度，但事實上，這些你早已能體會，因為曾有某個小小木塊為你承載過這樣的體驗。這個小小被遺忘之物願意代表一切，讓你可以因之熟悉成千上萬事物，心甘情願扮演無數的角色，且讓你熟悉千百種物的色相——野獸與樹木，帝王與小孩。這個看似無價值的東西，它為你準備好了去和世界建立關係，它引領你進入行動中並與人們相處，更重要的是：你在它的存在、它的某種外貌、它的最終破碎或神祕消失中體驗了一切人性，直至深入死亡之中。

　　但你們幾乎不再記得這些，很少有人意識到，你們現在仍然需要類似童年時代的那些東西，讓你具有信任、摯愛和奉獻的能力。但這些事物是怎麼來的？與我

們有什麼關係？它們的歷史是什麼？

♦ 無法「創造」的美

　　人類早期就開始努力模仿自然界以創造物體，如工具和容器。當這些人造物被認定為擁有與自然界中已存在物體相同的權利和真實性時，人們有一種奇怪的感覺。這些物體在創造過程中被注入了驚人的勞動和生命印記，當它們被完成之後，儘管受到最終將被遺棄的命運威脅，依然在身上留著那份溫暖，且在最終被遺棄，不再與其他物體交往時，仍表現出與眾不同的獨立性和尊嚴，在遠處，用自己永恆的悲哀默默地存在著。或許最早的神像就是運用這種經驗，試圖從人類和動物身上形成一種不朽的、持久的、更高級的存在：物。

　　這是什麼樣的物？美好之物嗎？不是的。誰知道什麼是美麗？那應該是一種相似之物，在其中你能夠重新認識到你所喜歡的、懼怕的，以及至今仍無法辨識之物。

　　是的，你還記得這樣的物嗎？有時候我們可能會對某個物或圖像持懷疑態度，甚至覺得它有些可笑。但在某一刻，我們可能會突然注意到它的堅韌和獨特，它所

承載的幾乎絕望的莊嚴。難道你沒有注意到，正是在這個圖像之上，幾乎在潛意識中，出現了一種以前無法想像的美嗎？

假如你曾體驗到這片刻，我就要召喚它來相助，這是物品重新進入你的生活的起死回生時刻。如果你不讓它們觸動你意料之外的美麗驚歎，它們就無法觸動你。美往往是那些早已存在的附加物，至於那是什麼，我們並不知道。

人們存在一種美學觀點，以為去闡述美是什麼就能理解美，殊不知卻把人導入岐途，讓一批藝術家以為他們的天職就是把美創造出來。現在指出這個膚淺的說法尚不為晚──美是無法「創造」的，人從未創造出美。人只能創造出寬大或是崇高條件讓它有時停駐身旁，像一座祭壇、水果和聖火，其他無能為力。

而所謂的物，毫髮無損地從人類手中挺進，像蘇格拉底的愛神（Eros），也是魔神，是半人神，都不是本身的美，而是表達對美的純粹之愛及希望。

現在想像一下，一旦人們以為當美的觀念降臨在具有創造力的藝術家身上就能獲得美的同時，其實他和其

他人一樣根本不知道美的本質。他只是受到各種超越自己認知的欲望所驅使，以為在某些條件下，美也許就會蒞臨到他創造的物中，他的任務就是去學習如何獲取美的力源。

但是無論誰通透學習這些條件，我們總會發現，人只能觸及情感和關係的表面，無法深入了解其中的複雜性。我們所能做的，僅僅是如同自然界的物質一樣，環繞著光影的氛圍建立一個自足的表面，但就算如此，它依然還沒有更深入的一層。

這種表面看似與一切誇張和詭詐的言辭隔離開來，而讓藝術突然間出現在其他技巧之上，表現著一種清醒而細緻的日常生活態度。雖然它創造了一個新的表面。但是，這又有什麼意義呢？

讓我們稍微思考一下，是否所有我們所見的事物，所有的觀察、解釋、詮釋都不應僅僅停留在表面？是否心靈、神韻和愛，只意味著鄰居臉上的一些微小變化？難道藝術家在創作中，不應該透過媒介呈現的元素，來抓住所以感知觸摸到的形象？有誰能夠勇敢地看到和呈現各種形象，且（幾乎是不自覺地）賦予它深刻的靈性？

當一切渴望、痛苦、幸福，都根據它們的靈性本質而非言語解釋而來，不應該被賦予一個名稱嗎？

　　所有震撼人心的歡樂，所有那些將我們思惟摧毀，且帶著顛覆性的偉大思想，實際上都只是生活短暫的瞬間，一如脣的微笑、眉的輕揚、睫毛的陰影。但那些嘴脣的輪廓、眼睛的線條和臉部的輪廓，它們都曾經在過去以相同方式存在，就像野獸身上的斑紋、岩石上的裂痕、果實的凹陷一樣。

　　有一種建立在對表面進行無數次修改和變動的觀點，我們可以把它想成是對整個世界的簡化，它存在於擁有這個觀點的人手中，且將它化為具體工作──不僅僅依賴於偉大理念，他會賦予生命一個實體，且將觀點視為一種創造的工作（métier），一種日常生活，一種能夠陪伴我們到最後的東西。

◆羅丹──一個代表無數對象的名字

　　現在，我敢告訴你們這個再也不能隱瞞的名字：羅丹。你們都知道，這是一個代表無數對象的名字，你們詢問我其中內容，我卻無法僅以單一的羅丹作品和某一

特殊意義和你們解釋。但我似乎又看到它們一個個存在於你們的記憶中，並能夠將它們取出，置放於我們之中。

那突然舉起拳頭的塌鼻人，令人難以忘懷。

那身姿挺拔、伸展手臂的年青人，他的動作激發出你自己的覺醒。

那走路的人，彷彿以一個全新詞句站立，準備穿越過你們的感情詞彙。

那坐著的人，全身心沉浸於思考，遠離了外界干擾。

那手握鑰匙的加萊義民，宛如一個承載了痛苦的龐大容器。

那遠處走來，彎下腰抱住自己的夏娃，她伸展向外的雙臂希望拒絕一切，包括自身不斷變化的身體。

還有那甜美柔和的內在聲音，像沒有手臂的內在聲音，自集體節奏的成員中分離出來。

在一次純真的擁抱時，你才覺察到那些你已經遺忘名字的微小物件存在，它們就像一個緊緊扣住你心的繩

結；而另一個或許可以被稱為保羅和弗朗切斯卡（Paolo and Francesca）的物件；還有那些存在你心深處，更微小、薄皮果實般微不足道的存在⋯⋯

現在，你們的目光正像一盞魔術燈投影般飛越過我，且投向牆上的巨大巴爾札克雕像，他以他的傲岸站立在自己的運動中，就像一個風暴旋渦，將整個世界帶入**翻騰**的頭腦。

現在，既然你們的記憶中已經有了這些事物，是否可以暫時將它們放在一邊，以便我提供其他百種事物？像奧菲厄斯（Orpheus）、烏戈里諾、接受聖殤的聖德肋撒（St. Teresa）、雨果（Victor Hugo），他們都以不同的姿態出現。

在另一個版本中，所有的傑作都集中在詩人自己的喁喁細語中。還有第三版本，三個少女在底下向他歌唱，宛如地底的噴泉迎接他。我感到名字在我的嘴裡融化，一切都來自那位詩人，就是那個名叫奧菲厄斯的詩人。他舉起手臂，一股痙攣疼痛席捲而來，他伸手抓住了即將消失的繆斯女神的腳跟，最終也隨之而逝。他的**臉高傲地浮現在自己歌聲的陰影中，繼續向世界歌唱。**

這些雕像的死亡被稱為「復活」（Resurrection of the Poet）。

　　但誰又能阻止這位藝術家作品中，如海洋浪湧上的一對對情人呢？當這些雕像被放在一起，殘酷和甜美的命運雙面就出現了。但突然間，它們又像電光火石一樣突然消失，你卻已看到了全部。你看到男人和女人，男人和女人，不間斷的男人和女人。你愈看，看愈久，愈能感覺到內容的單純，你眼中看到的僅僅是：物。

　　到此為止，我無法再說什麼，只能回到之前為你們準備的洞察力──對表面的認識。它讓整個世界去認識，接受藝術，儘管可能尚未獲得應有的回應。認識和被給予都建立在不斷的勞動中，這是一個不斷學習的過程。

　　要理解並掌握所有的表面，一個人必須不斷地努力與勞動，因為世界上沒有兩樣東西是相同的。對他而言，要認識的不只是一個人身體的某個部分，如臉或手（這些部分都是不斷變化的），而是整個身體、整張臉、整隻手。這是一項重責大任！它需要誠實、認真，毫無幻想與虛偽。它是一種技藝的延伸，因為這個技藝如此龐大無限，因此需要一個非凡的人，像學徒般不斷地揣摩

學習。但我們要到哪裡才能找到與勞動一般的耐力？

◆純淨而完整的作品型態

這位大師的祕密，便是對勤勞工作的愛，他是一個不可阻擋的「愛者」（lover）。他是一個永遠懷抱渴望、永遠充滿熱情的人。所有的事物都臣服於他，包括自然界的萬物，他試圖理解那些無法被解釋的事物，使人成為自然界的一部分。

他並不止步於那些容易仰慕的事物，而是要從頭到尾學習所有事物。他挪用那些平靜和困難的事物，像重擔般攜帶它們，而這份重擔卻逼使他必須深入技藝的研究。這些壓力之下，他清楚地知道，藝術品就如一件兵器，若要拿捏平衡，不僅僅是外表和產生的「效果」，更重要的是優秀的技藝。

對技藝品質的重視和坦然執行的態度，是至關重要的。創造一件藝術品意味著要讓自己深入了解該物的每一部分，不隱藏、不忽視、不假裝。同時，必須了解它的每個不同輪廓和外表，並從各種角度全面了解。只有這樣，這件藝術品才能存在，像從未接觸過新大陸中的

一座孤島。

這項工作，也就是製作優秀作品的方法，是放諸四海皆準的。在執行時，它需要謙卑、服從、全身心投入，無私地對待所有的臉、手和身軀。藝術家致力於創造東西，卻不知道最終的形態是什麼，就像一條蟲在黑暗中一寸一寸蠕動。

當他必須為一個臉部賦予名字時，誰不想擁有選擇權？但藝術家在創作中並沒有選擇的權利，他的工作必須完全服從靈感，所有作品的形態必須如從他的指縫中釋放出來一樣完整無缺，就像信託給他保管的寶貴物品，純淨而完美。

這正是羅丹作品的型態：純淨而完整。毫無疑問，他將這種品質轉化到他的雕塑中，完成後，它們就像未經人事般冰清玉潔。柔和的光線在周圍擴散，有如新鮮水果，動靜（movement）之間有如清晨的微風。

◆與古老傳統融合，解決光的難題

這裡，我們必須談談與一般貶抑用法不同的詞「動

靜」：雕塑中的「動感」（mobility）是在物體的內部發生的，就像一條隱祕的暗流，從不擾亂結構的寧靜和穩定。引入「動靜」到造型藝術中並不是什麼新奇事物。新奇之處在於它是在表面上進行特別的處理，給予光的流動性，在傾斜的多層表面上，有時緩慢，有時迅猛，有時深邃，有時淺淺，有時明亮，有時柔和。這些光落在物體上不再是普通的光，也不是任何意外效果的產物，而是物體將光納為己用。

這種在表面上明顯地掌控光的結果，被羅丹確認為雕塑必需的特徵。希臘和哥德式（gothic）時代曾經分別用他們的方法來尋找解決造型藝術的難題，而到了羅丹這個階段，則是將自己和最古老的傳統融合在一起，努力解決了光的難題。

大理石本身也擁有它的光，就像《沉思者》坐在盧森堡博物館的石頭上，身體前傾，陷入陰影中。這座大理石雕像的一部分在閃爍的白光下閃耀，陰影則融入了一種透明的對比明暗狀態。

此外，誰能忘記那些令人愉悅的小型雕像中的一座，兩個身體相碰觸時，創造出如柔和薄紗般的微光？

里爾克
Rainer Maria Rilke

看到光緩緩地穿過《殺夫女》的斜背時，我們也不會驚訝，那就像時間從其中慢慢度過。還有誰能忘記那些陰影，它們向上延伸，直到穿過古代小型雕像的肚臍，如今我們只能在玫瑰花瓣翻捲出的小孔中看到它們的存在？

羅丹作品的發展進程無法用筆墨來形容，透過光，它開創了一個偉大的成就，他的雕塑物體都歸功於它們龐大的外貌，這種龐大是獨立於所有尺寸之外的，我指的是對空間的征服。

這些物像以前一樣，再次接納了羅丹，羅丹總是不斷詢問著那些在自然界中的物，和具高貴藝術血統的個別藝術品。它們每次都重複告訴他，它們身上的規律是什麼，也幫助他逐漸理解它們。

它們允許他深入研究幾何學的空間奧妙，引導他洞察到事物輪廓，必須排列在一些相互傾斜的平面方向上，才能使事物真正存在於空間中。甚至可以這樣說，它們確保了事物真正自成一體的宇宙性存在。

這種知識原本難以精確解釋，但在羅丹的作品中，我們可以看到它的運用，為作品增添了準確和肯定的要

素。現有的細節逐漸地融合在強大的平面結構中，最終它們在力量的旋轉之下，排列成了幾個偉大的平面，讓我們感受到它們就是宇宙的一部分，延伸至無限。

♦以優雅的方式展示畫像，邀請人們欣賞

《青銅時代》的站立青年，就像存在於一個周圍廣闊的空間中；《聖約翰施洗者》的雕像，整個空間似乎都為他敞開；《巴爾札克》則被整個氛圍所包圍。但有一些無頭的雕像，特別是修改過的《行走的人》，看起來就像自我們的領域穿越遠行，進入了無限的星群，廣袤無垠的領域之中。

如同童話一樣，那些偉大雕塑被征服後，就變得微不足道，就像巨人在征服者手中變得微小一樣。一旦這些大師的作品獲得了空間，它們就成為他的全部。

我們可能誤以為那些肖像都存在於奇異的紙張上，但這些都是這位藝術家的顛峰。這些近十年的畫作不僅是權宜之計的存在，而是經過長期持續經驗的最終陳述；這些最近十年的素描不是某些人認為的草率記錄，或是用來準備的暫時東西，而是長時間連續性經驗下的最終

成果。

　　就像奇蹟一樣，不是臨時概括，而且是精心呈現的輪廓，連自然界無法保留的也被描繪下來，它們是富有表達力的表達。即使在稀有的日本繪畫中，也難以找到像這些畫作一樣強烈而不刻意的線條，這裡沒有所謂的明確目的、意圖，也沒有留下作者的名字的痕跡。那麼在畫作的曲線、伸展、收縮，墜落或飛翔中，是否存在著被我們放棄或遺忘的情感？那些我們曾經出現，卻又失去的東西是如此短暫和微妙，也沒有明確目標，以至於我們無法賦予它們意義。

　　直到現在，當我們在這些素描中意外地看到那些喪失的東西時，我們才了解它的意義。畫的線條似乎傳達了我們所能理解的感情極致：最深切的愛、痛苦、絕望和幸福，即使它們讓我們感到困惑。

　　有些雕像站立著，籠罩著一種只有黎明時分才能媲美於它的氛圍；而橫臥的雕像則似乎被睡眠和不斷堆疊的夢所包圍；疲倦的雕像則像在等待；至於那些邪惡的雕塑則迫不及待讓我們看到它們的罪行，就像植物一般毫無選擇地生長。

　　我們感受到彎背的雕像就像一朵曲線優美的花朵，它同樣是這個世界的一部分，即使這座雕像如同遙不可及的永恆星座，堅守在自己的激情孤獨中。

　　但當在其中一幅生動的畫像上塗上一層淺綠色後，海洋或海床便出現，在海底難以行走的情境下，畫像的動感和靜謐都發生了變化。當在下墜的雕像身上抹上一層深藍色，便足以讓整個空間在畫像的四周翻騰，創造出一個讓人不自覺地感到眩暈的巨大虛空。這是大師以優雅的方式展示畫像，像是邀請人們欣賞的藝術品。

◆工作讓靈感成了永久的存在

　　現在我想，既然已經為你們展示了大師藝術姿態的一面，你們當然也想看到他的其他面。你們可能已經準備好從整體來看一些看似膚淺，其實具有大師個人形象的特徵。你們渴望通過聽聲音來了解文字意義，甚至想要在作品的山水圖表上，將日期和地點標註下來。

　　這是從一幅油畫拍攝下來的照片，依稀顯示出一個1860 年末期的年輕人，他的面容光滑沒有鬍鬚，臉的線條略顯生硬，然而，透過他清澈眼神的投影，我們可以

看到一種柔和且近乎沉思的表情。這個年輕人正全神貫注地在黃昏中閱讀，他的臉龐表現出孤獨感來。

這張照片大約在 1880 年左右拍攝，可以看出一名為生活所迫的男性。他的臉頰瘦削，長長的鬍鬚隨意地飄揚在寬闊的肩膀和胸膛上，外套看起來已經變得寬鬆了。在這張已經褪色泛黃的照片上，你可以看到他因超時工作而眼瞼滿布紅絲，他的眼睛散發出堅定自信的光芒，充滿不屈不撓的毅力。

數年後，一切都發生了巨變。之前那些不確定的事情現在變得清晰而穩固，前額出現了岩石般的崎嶇，形成垂直堅強的鼻子和柔和敏感的鼻孔。雙眼深遠內外掃視，彷彿位於古代雕刻的拱頂下。嘴巴呈現出半羊人牧神的特徵，又被新時代的深情寂靜所掩飾。下巴的鬍子長得不可收拾，宛如急湧而下的白色瀑布。還有，這幅肖像的頭顱是永遠固定不動的。

如果必須解釋這幅肖像的起源，也許可以這樣說：它源自遙遠的河神，像先知般前瞻未來，儘管它沒有在我們的時代留下痕跡，但其獨特性無可爭議。它消失在某個中世紀時期，匿名隱姓埋名，以謙卑而自豪的方式，

你必須努力工作——羅丹論
Auguste Rodin

讓人想起偉大的教堂建築師。

它的孤獨並非高傲，而是與大自然密切相關。它堅韌堅硬，但並不執拗冷酷，就像某個傍晚來訪的朋友曾這樣寫道：「當他離開後，這個房間仍然彌漫著某種溫馨的氣息，微光中，就像一位女人曾來過一樣。」

的確，那些幸運地被大師視為朋友的人都曾經歷過被善待的經驗，就像在夏日萬物生長的時光一樣，遲遲隨著夜幕而消失。即使在週末的下午，經過的訪客也有機會在大理石礦廠（Dépôt des marbres）的兩個工作室裡遇到大師，分享他正在創作或已經完成的作品。一開始，人們感受到的是他的親切和禮貌，但當大師轉向展示他的作品時，他的熱情卻會令人驚訝。他的目光集中專注，宛如燈塔的探照光束，其強度讓人覺得即使是遠處的背影也變得明亮起來。

你們一定常聽到對大學街工作房的描述，那是一個專門用來切割石頭以製作偉大雕塑的工房。這個地方差不多就像一個粗糙、冰冷和毫不拘謹的採石場，沒有提供遊客導覽路線，所有設施都是為了工作方便而設計，為的是迫使人們打開眼睛去看。

對許多人來說，第一次到這個地方是非常不習慣的，其他人則在參觀後離開，去討論使知識變得豐富的外在事物。然而，對那些能夠理解的人來說，這些工作房確實非常特殊。他們常常在某種吸引力下遠道而來，站在這些工作房棚下，就像注定要來到這裡，迎向眼前積聚的一切，希望可以從寂靜中啟程。

在這個地方，他們可以找到一個實例，一項明確的成就，羅丹最好那時也在其中，與參觀者一同崇敬著大家崇敬的事物。因為這是一場沒有預設目標的冒險，引領參觀者追尋這種手藝，並讓他們以無私的敬仰，站在自己完成的雕塑前。他從不包庇或控制這些雕塑，當它們最終完成時，它們已經超越了他自己。

他對自己作品的讚美比訪客的稱讚更多、更深入、更令人陶醉。不論任何情況，他那令人驚訝的專注力都是一大助力。談話中，他會帶著諷刺般的微笑否定靈感的必要性，且說不存在靈感這東西——只有工作時，人們突然明白，對於這位創作者來說，靈感已經變成了永久的存在，他不再去感覺它的到來，因為它從未停止，這樣我們就可以猜測他所以持續不斷多產的原因。

　　「您工作還好嗎？」這是他對友人的問候語。如果答覆是肯定的，那麼就不需要再問別的了，大家都可以安心：工作中的人是快樂的。

　　羅丹的簡樸和專注天性，再加上驚人的精力，使工作成為讓人快樂的可能答案。他的才華使工作變得不可或缺，只有這樣他才能真正擁有這個世界。他的命運是就像大自然一樣工作，而不是像一般人那樣工作。）

　　或許可能的話，當一個憂鬱的下午，塞巴斯蒂安‧梅爾莫斯特（Sebastian Melmoth，譯者注，指作家奧斯卡‧王爾德 Oscar Wilde 從英國出獄後在巴黎居住時使用的化名）獨自前往地獄之門時，那顆半破碎的心，會有感到重新被注入希望與共鳴的一刻？也許當他與這位藝術家獨處時，他會問道：「你從前的生活是怎樣的？」而羅丹會這樣回答：

　　「不錯。」

　　「你有過敵人嗎？」

　　「他們無法阻止我工作。」

「聲名呢？」

「它迫使我去工作。」

「還有朋友嗎？」

「他們期待我的工作。」

「女人呢？」

「我的工作教我欣賞她們。」

「但你也曾年輕過嗎？」

「那時候我也像其他人一樣，年輕時大多都是茫然的，需要隨著時間漸漸明白。」

　　梅爾莫斯特尚未問到的問題留在我們腦海中。許多人看到這位將近 70 歲的藝術家時，會驚訝於他持久的力量，驚訝於他內心的青春，如大地湧出的一股源源不絕湧出的新鮮力量。

◆堅持創作，以自然的方式回應破壞

然而，你已經急於再次追問了：「他的過去又是怎樣的呢？」

如果我像一般傳記一樣，按照時間順序為您描述，那只是提供了大師生平的日期，但這些日期散亂無章，遠不足以涵蓋他的全部人生經歷。將這些日期與他創作的眾多傑作以及他以前的生活一一聯繫起來，會變得極為複雜，我們難以準確還原他的過去。因此，我們唯一可靠的資料來源就是大師親口所述，以及他被人重複紀錄的言行。

關於羅丹的童年，我們只知道他很早就被從巴黎被送往博韋（Beauvais）的一所小寄宿學校，從此失去了家庭的溫暖。小時候的他個性脆弱而敏感，常感到無法融入群體並受到其他學生欺淩。

在 14 歲時，他回到巴黎，開始在一所小型的繪畫學校學習，並對泥土塑造產生濃厚的興趣。實際上，任何讓他可以工作的事情都會帶給他快樂，即使在用餐時也會閱讀或繪畫，行走在街上時也常紀錄下所見，甚至一大清早前往巴黎植物園（Jardin des Plantes）繪畫昏睡中

的動物。當他失去興趣或需要賺取生計時，也願意去做工。羅丹深知貧窮的生活，它將他與自然界中的花草和動物融為一體，而在最貧困的時刻，他只能仰望上帝，祂成為他唯一的支持。

在他 17 歲時，羅丹曾為一名裝飾家工作，隨後加入了伯羅茲（Albert-Ernest Carrier-Belleuse, 1824-1887，法國雕刻家）在塞夫勒的工廠。他還曾在安特衛普（Antwerpen）和布魯塞爾為梵·拉士伯利（Antoine Joseph Van Rasbourg）工作。

然而，他真正獨立開始工作的時間大約在 1877 年，當時他完成了根據裸體模特兒製作的《青銅時代》雕塑，並計畫公開展覽陳列。然而，這個作品引起了公眾輿論的強烈爭議，甚至受到了指控。

如果不是公眾輿論如此堅決地支持或反對，也許他早就把這事件遺忘了。他從不抱怨，但長期以來的這種對立狀態讓他不斷記住不快的事，也不斷遺忘了某些記憶。

實際上，在 1864 年，他的雕塑《塌鼻人》臉像就已經創作出來。當他在其他地方工作時，曾為許多作品做

過模型，但它們都已被他人損壞，而且上面沒有刻上他的名字。在塞夫勒製作的模型也被工廠將它們和其他損壞的物件一同拋棄，後來由馬赫斯先生（Roger Marx，1859-1913，藝術評論家）購入。

他在特羅卡德羅（Trocadero）設計了一個擁有十個面具的噴泉，但一旦安裝後便消失不見，再也無法找回。在南錫市，他被迫違背自己的意願，修改克洛德・熱萊雕像的底座。還記得《巴爾札克》被評審會拒絕接受的事件嗎？基本原因是雕塑看起來不像巴爾札克本人。或許你們不知道兩年多前，《沉思者》的石膏模型曾被放在「先賢祠」（Panthéon）供人觀賞，但最後被人用斧頭破壞成碎片。

如果羅丹再有作品被公共基金收購，類似的新聞可能會在今天或明天出現在大家眼前。從以上列舉的這幾個例子中，我們不能斷言那些犯罪行為已經完全結束。

可以想像一個藝術家最終被捲入別人惡意傷害他的戰爭，那種憤怒與厭煩會超越一切，但為了應對這場戰鬥而分散精力使他備感困擾。最終，羅丹的勝利在於堅持他的創作，以自然的方式回應破壞。換句話說，他不

僅恢復了之前的工作進度，還將作品的產量增加了十倍。

◆媲美羅浮宮的雕塑收藏

　　如果有人害怕被指責為誇大其詞，那麼他就沒有辦法向您描述羅丹從比利時回來後的活動。他每天日出而作，但並非日落而息，因為他總要點上一盞長明的燈來延長白天時間。到了深夜，已經難以找到模特兒，他的妻子（蘿絲‧貝雷），一個長期為他奉獻並與他分享生活的人，隨時準備在那狹小的工作室中出場，幫助他完成他的工作。

　　她是一位謙遜的助手，承擔著很多奴僕勞役般的工作，只有一尊名叫《貝羅那》（Bellona）的半身雕像讓我們不致遺忘她曾經多麼美麗，還有一張後來畫像也證明這一點。當她真的太疲倦時，藝術家也無需因此中斷他的工作，因為他的腦海已充滿了形體的記憶。

　　這個時期，他雕塑了無以計數的作品，包括我們熟知的所有作品。這些具有驚人「同時性」（simultaneity）的作品，便是在這樣的認知中被完成。多年來，這種巨

大的動力一直沒有消退。最後，他終於疲憊了，不是因為工作，而是長期在缺乏陽光的大奧古斯丁街（Rue des Grands-Augustins）的住宅內工作，影響了他的身體健康。

他開始需要大自然，常常在周日下午到戶外散步。但隨著黃昏的來臨，作為步行者的一員（多年來一直不願乘坐公共汽車），他走到城牆，背後微光朦朧的市郊仍遙不可及。最終，他實現了搬到郊外的願望，一開始是貝爾維爾（Belleville）的一個郊區小屋，曾經是法國著名劇作家尤金‧司克里布（Eugène Scribe，1791-1861）的住所，然後他又搬到了默東高地。

在默東的生活變得更加寬敞。房子略小（布里昂別墅式的一層樓建築，帶有傾斜的路易十三式屋頂）（the one-storied Villa des Brillants with the high Louis XIII roof），從未進行過擴建。但現在窗外有一個花團錦簇，可以分享歡樂時光的花園。

這個新環境並不是為了房主本人不斷地擴建，而是為了他鍾愛的作品。也許你還記得，6 年前，他將阿爾馬橋（Pont de l'Alma）地區的整個陳列室（Exhibition

Pavilion）搬到默東，讓明亮寬敞的房間，堆滿數以千計的作品。

這個「羅丹博物館」（Musée Rodin）也迅速發展成了一個非常個人化的古典雕塑博物館，包括希臘和埃及藝術品，有些甚至與羅浮宮的館藏相比媲美。

在另一個房間，掛在古代瓷瓶後面的繪畫，無需看署名就能知道畫家是誰，有里博（Théodule Ribot）、莫內（Claude Monet）、卡里埃、梵谷（Vincent van Gogh）、祖洛加（Ignacio Zuloaga），還有一些你無法辨認的畫家，其中有幾幅帶有偉大畫家法爾吉埃（Alexandre Falguière）風格的作品。當然，還有許多別人題贈的書籍，可以組成各種圖書館，有些充滿趣味，與主人的興趣雖不同，卻不是偶然凌亂的彙集。

所有這些東西都受到精心呵護和尊重，但並非用來提供氛圍或舒適感用的，這個地方讓人強烈感受到各種不同種類和時期藝術品的存在，既沒有一般要網羅收藏品的野心，也沒有被迫通過與它們無關的美學來提供愉悅的氛圍。曾經有人這樣說過，它們就像美麗的動物一樣被保存著，確實這正是在描述羅丹與他周圍物品的關

係。

　　他經常在夜晚在它們之間走動，小心翼翼，好像怕
吵醒了它們；只是手提一盞小燈，去拿起一件古代大理
石雕塑，將它從夢中喚醒，這就是他在尋找、仰慕的「生
命」，就像他曾經寫過的：「生命，這個奇跡」（La
vie, cette merveille）。

◆將自己的生命塑造出來

　　在寧靜的鄉村住宅，他需要更大的信念與愛來學習
擁抱這「生命」，生命已經升堂入室向他展露無遺，完
全信任他，讓他從小如芥子，大如須彌的事物去認識它，
從難以辨認到無從估量，從起床一刻到上床睡覺前的清
醒夜晚。簞食瓢飲有它，麵包與酒也有它，它在狗群的
歡樂，天鵝和鴿子環繞清朗的飛翔中，它完整地存在於
每朵小花，且比果實豐盛百倍，菜園廚房中的任何一片
捲心菜葉都理直氣壯地誇獎它。它是多麼快樂地在水裡
閃耀，也在樹上出現！生命在一切可能的地方都取得了
它的存在，遠方有許多小房子，經過了美好設計，各就
各位地恰到好處。

那塞夫勒大橋用輕快節奏躍過河水，稍作歇息後，蓄力前躍，凡此三次。而更遠的背後是瓦萊里安山（Mont-Valérien）和它的堡壘，它就像偉大紀念碑，像雅典衛城（Acropolis），像希臘祭壇。這些都是接近生命的人所創造的，這阿波羅，這佛陀趺坐在一朵綻放的花上，這蒼鷹，這瘦小男孩的半身像，一切毫不虛偽。

羅丹的工作就在這些立足點上展開，無論遠近，一切事物對在落實在這裡。默東主人休閒的日子，也全都是工作的日子，只有一點不同的是，現在向外凝望，與眾物分享它們的生命，也成為工作的一部分。

了解，「我開始理解了」（Je commence à comprendre），他常這樣說，非常慎重，非常感恩——「這是因為我對事物的專注，聞一知十，萬法同源。我學了雕塑並且知道這是偉大的。我現在還記得在《效法基督》（*De Imitatione Christi*）一書，特別是第三卷中，我總是把雕塑代換為上帝，讀來卻是正確的，因為我已經用雕塑去傳達真意。」

你們笑了，對這種說法而笑是合理的，但他的真誠如此毫無保留，以至於我覺得還是應該做點掩飾。也許

這類語義不適合像我現在這樣，在大家面前高聲說出來，它們也許比較適合私下接受它的人，依照這個訓誨去將自己的生命塑造出來。

至於其他，羅丹像所有行動派的人，他很少直接用語言來表達自己的觀點，因為那是詩人的任務。他謙虛地把詩人置於雕塑家之上，他曾在可愛的《雕塑家和他的繆斯》（The Sculptor and His Muse）雕塑前帶著捐棄的微笑說：「雕塑家想要理解藝術女神，真是愚不可及。」儘管如此，也有人說過與他談話的印象，就像「多麼美好一頓豐盛食物的感覺——」（quelle impression de bon repas, de nourriture enrichissante ——）。這話是確鑿的，因為他的談話背後，每個字都充滿了簡樸真實經歷的日子。

◆透徹執行「工作即休息」的真理

你們現在可以明白那些日子是如何豐滿充盈了。早上在默東時，便就在許多工作工廠，並穿插著惱人的商務交往活動中展開。因為他幾乎沒有一件作品是從藝術經紀人手中賣出，所以大師的擔憂及費心實在難免。

到了兩點鐘，經常有個模特兒在城內等他，可能是一個等著他繪像的人，或是一個專業模特兒。僅有在夏天，羅丹才能夠在日暮前返回默東，外面的黃昏永遠如常，他會千篇一律到 9 點鐘就歇息了。

你們問有什麼娛樂或例外，其實一點也沒有，即使勒南（Ernest Renan）曾說過「工作即休息」（travailler, ça repose），但也沒有像這裡一般每天透徹執行真理。但有時大自然會意外擴展這些日子，表面看似一樣，卻因為加上了四季、假日、晨曦而有所不同，他不會讓朋友錯過任何機會。

許多早晨的快樂陽光喚醒他去分享它們的生命，他觀賞他的花園，或是去凡爾賽，看整個公園散發光輝般地壯麗甦醒，他喜歡這些純潔無瑕的最初時刻。「在那裡，我們看到了動物和樹木」（On voit les animaux et les arbres chez eux.），他開心地說，並且留意路旁所有事物，欣然拿起一株菌菇給他的夫人看，她也像羅丹一樣不肯放棄這些早上步行。「看啊！」他興奮地說，「只要一夜，一夜就完成，看這層層菌摺，真是天工妙手。」

公園盡頭有一大片田野景色，四隻牛在軛套下緩慢

轉動犁田，在新鮮的田野上沉穩前行。羅丹喜歡這種緩慢的動作，那種故意從容不迫，那種心滿意足。然後他說，「一切皆是服從。」他的工作擁有同樣心態，明白這般細節和豐滿，就像他明白詩人的意象，且有時會在夜晚披讀他們，（不再是波特萊爾了，有時是盧梭，經常是柏拉圖）。但現在當聖西爾（St. Cyr）操場輕快喧鬧的號角聲迴盪在這塊土地平靜的勞動時，他微笑了，他看到阿基里斯 （Achilles）的盾牌。

下一個公路轉彎是一條平坦而宜人的道路，他稱之為「美麗道路」（La Belle Route）。散步對他來說是一種愉悅，他在比利時的日子中領會了這一點。

由於他工作效率極高，和伙伴工作只需一半的時間，剩下的時間幾乎都到郊外的村莊去。雖然他隨身攜帶了畫盒，但使用的機會愈來愈少，因為他發現當他特別專注於某一件事時，會遺漏掉其他尚未發現的千百種事物。所以在這段時間裡，他的工作就是觀察。

羅丹稱這是他心靈最豐饒的時光。在索尼安（Soignes）的巨大山毛櫸森林中，延伸的明亮大道與平原迎風而行，明亮的小旅館提供像節慶一樣的莊嚴款待（實

際上也只是麵包蘸酒）。這一直是他的世界觀，即使是任何微小事件都好像有一位天使與他同行，在每一件微小的事後面他都感知到翅膀上的榮光。

當他懷著無與倫比的感激之情，去回想起那些年的行走和觀察，毫無疑問，這些都是在為未來的事提前準備。無論從哪個角度看，它們都是必要的條件，因為它有助於讓身體維持長久的健康，以供未來進行艱苦工作之所需。

因為早年那些日子已經為此刻的他注入了無窮精力，晨間長途散步後他更顯得精力充沛，躍躍欲試於接下來的工作。他彷彿聽到了一則好消息般的興高采烈，一走進工作室，就迫不及待地挑選一樣作品，然後為它們帶來一份珍貴的禮物。

他好像已經投入很長時間般的全神貫注，然後開始動手雕塑作品，完成一件後，再改良下一件，整個過程彷彿是在忙碌的人群中，聽到了物對他的呼喚，它們需要他，而他也從未忘記它們，因為每一個作品都在等待著屬於自身的時刻，一如像花園中並非所有植物都同時生長，有的花朵旁邊已經長出果實，有的樹木僅有葉子。

我不是說過，這位偉大天才的本性就像大自然那樣不疾不徐地產生作品嗎？

我再重複一次，直到今天，這對我仍然是一個奇跡——竟有人的作品可以達到如此宏偉的對稱之美。我永遠不會忘記有一次，當我用強烈的語氣，向他們描述羅丹的偉大天賦和傑出作品時，有一小群人露出震驚的表情。有一天，我終於明白了那表情的意思。

◆堅決的形式創造者

那天，我心不在焉地穿過那廣闊的工作場，注意到一切都在緩慢成長，一點都不慌不忙。在那裡聳立著已經完成的《沉思者》青銅雕塑，那個威猛的思考者正靜靜地凝視思考著；但他仍然只是即將完成的複雜作品《地獄門》的一部分！

那裡還有許多雨果的雕像，其中有一座慢慢完成，仍在審視中，仍可能修改，更遠處還站著幾座未完成的。那邊放著《烏戈里諾》群像，等待著，就像古老的橡樹露出泥土的根鬚一樣。還在那邊等候的是畫家皮維·德·夏凡納的非凡紀念碑（Monument to Puvis de Cha-

vannes）、桌子、蘋果樹，和永恆寧靜的輝煌幽靈。再遠一些，也許是為惠斯勒（James Whistler）準備的紀念碑（Monument to Whistler）吧？這個斜靠的雕像或許有一天會使一座名不見經傳的墳墓顯得著名。

總之，我無法一一列舉我路過看到的一切，最後我來到一個小型的《勞動塔》石膏模型前，圖案已經全部完成，只等待一個守護神將它代表的偉大教義豎立在人間。

現在我身旁有另一作品，一張安靜的面孔下伴隨著一雙痛苦的手，只有羅丹的技藝才能賦予石膏如此透明的白色。原來的命名字樣已被劃去，隱約可辨認為《康復》（Convalescente）兩字。現在我終於來到一些新的作品前，它們沒有名稱，仍在逐漸形成，也許是從昨天開始，或前天，或者是幾年前，它們都無動於衷地像超越了時間的存在。

於是，我首次自問：它們是如何不受時間影響的？這些巨大的作品會以怎樣的方式繼續生長，有完成的一天嗎？它們是否已經擺脫了主人的束縛？它會真的相信自己被放在大自然的手中，就像磐石般地經歷千年如一

日的考驗？

在這種疑惑中，我不禁想，也許應該將所有已完成的作品從工作室搬出，才能看清未來即將進行的工作是什麼。然而，當我開始計算那些已經完成的作品，那些由明亮的大理石和青銅製成的半身像時，我的目光被龐大的《巴爾札克》所吸引。這尊雕像曾經被拒絕並退回工作室，但現在它傲然地站在那裡，再也不願意離開。

從那以後，我開始更加清晰地感受到這個作品的偉大和其中的悲劇。我比以往任何時候都更明白，雕塑已經發展到了前所未有的境界，這種藝術形式誕生於一個尚未有物質、建築，沒有外在物件的時代。這個時代包容的是「內在生命」，是無形的、不可捉摸的流動之物（fluid）。

這個藝術家卻要捉住它，他是一個堅決的形式創造者，要捕捉一切模糊、不斷變化和發展的東西，而實際上，他的內心也是如此。他的任務是將一切包容其內，就像神一樣建構它們。因為神也存在於不斷變化之中，祂會阻止鐵漿的流動，使其在藝術家的手中凝固下來。

◆羅丹的作品究竟應該放置何處？

　　也許這解釋了他的作品到處遭到反對的部分原因，是來自他的本人魄力，偉大藝術家和他們的作品都曾引發時代的震驚和爭議，因為他們的作品超越了當時社會的理解和接受程度。羅丹的作品不僅傳達了精神層面的內涵，而且具有強大的表現力，這種獨特而強烈的效果的確是震撼人心的，就如同天空的符號，讓人難以忽視。

　　我們差不多可以說服自己，世間似乎沒有地方可以容納這些東西，誰又敢接受它們呢？這些煥發光燦的東西不正是自己悲劇的告白？它們把天空引入到自身的孤寂之中，它們如今矗立在那兒，沒有建築可以容納它們。然而這些屹立於空間的東西，和我們之間存在著什麼關係？

　　想像在遊牧民族的帳篷營地中矗立著一座山，他們會為了牧畜的遷徙而離開它。我們也都是遊牧者，但這並不是因為我們的生活方式使然，不是因為我們無家可歸，而是因為我們已經失去了共同的家，我們總是自認為隨身攜帶著偉大，而不是去追尋偉大。

　　但即使如此，當人類的偉大真正存在時，它一定希

望被隱藏在世界不為人知的偉大懷抱中，就像古代一樣，直到人們從那些被發現的雕像上看到偉大時，人們將如遊牧民族般被觸動——這些隱身於大教堂的偉大雕像，就像躲避洪水一樣地躲在門廊、攀登的樓梯上，甚至到達塔頂之上。

那麼，羅丹的作品究竟應該被放置在哪裡呢？

卡里埃曾經這樣描述他：「他無法參與沒有靈魂的教堂建造。（Il n'a pas pu collaborer à la cathédrale absente）。」他無處可以合作，也沒有人與他共事。

他悲傷地看著 18 世紀的建築和那些體現美麗秩序的園林，就像在辨認一個時代最後的內在精神。他耐心地尋找大自然曾經存在的痕跡，但現在已經消失不見，因此更加急迫地呼籲我們「回到上帝的那將不朽化為未知無名的工作之中」）（à l'oeuvre mème de Dieu, oeuvre immortelle et redevenue inconnue），這是他對那些將來會跟隨他的人說的。他指著風景說：「看啊，這就是未來一切的風格了」（Voilà tous les styles futurs）。

他的工作不能等待，它們必須完成。他早早就明白沒有屋宇可以庇護這些雕塑，因此他必須做出的選擇

是，要麼讓它們在自己的心神中毀滅窒息，要麼便是要為它們贏得一片山野之間的天空。

這就是他的工作。

他將他的世界自浩瀚宇宙中舉起，並將它們置於自然之中。

（第二部分完）*

* 編按：文中小標題為編者所加

附錄

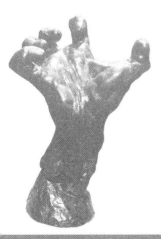

〔評論〕藝術是什麼？我該如何生活？

—— 從里爾克《羅丹論》到張錯中譯本《你必須努力工作》

中正大學中文系／蕭義玲

　　《你必須努力工作——羅丹論》是一本怎樣的書？從書名意旨所之，我們或可進行更具體的提問：這本由著名德語詩人里爾克（Rainer Maria Rilke，1875-1926）所著的《羅丹論》的特殊性為何？為何需要閱讀羅丹？我們又能從張錯所譯的《你必須努力工作——羅丹論》一書獲得什麼訊息？

　　《你必須努力工作——羅丹論》（2024）為具中西比較文學／文化背景的學者詩人張錯的最新譯作。從書的創作背景與結構看，全書分為二部分。第一部分為時年 26 歲的里爾克，在 1902 年獲得德國譯評家及出版人穆瑟的委託資助，親赴默東，以弟子取經之姿，與時年已 61 歲，且享有國際盛名的雕塑大師羅丹近身相處的寫作成果，書於 1903 年出版。出版後，羅丹並曾自費找人翻成法文閱讀，對里爾克展露在書中的才華與努力倍加肯定，認為它具有廣大的影響力。

里爾克
Rainer Maria Rilke

　　第二部分為 1905 年，里爾克應羅丹之邀再赴默東，擔任他的貼身私人秘書。因為里爾克向來將羅丹視為其崇仰的偉人、大師，乃至父親，因此對能夠日夜聆聽其訊息與教誨的工作充滿期待，不料赴任後不到一年，便在羅丹的多疑與粗暴對待中被辭退。但同年，里爾克已經以其對羅丹雕塑的深刻理解與仰慕而於歐洲各地講演，這些講演內容在 1907 的《羅丹論》第三版新刷時，便以「第二部」附於其中。

　　從書寫背景，可看出這本書的重要性：近代藝術史上，里爾克的《羅丹論》不僅是我們理解羅丹及其雕塑的一本重要著作，里爾克的「論」之所在，也為讀者顯露了他的創作之思。如托比亞斯・來特（H. T. Tobias A. Wright）曾指出這本簡短的羅丹專論，是掌握里爾克創作美學的最有效途徑；又如最理解的里爾克的女性友人、情人，也同時是哲學家、文學家的莎樂美（Lou Andreas-Salomé，1861-1937）在閱讀了第一部的《羅丹論》後，以為這本書是里爾克迄今所發表最重要的作品，因為它不是泛泛的賞析，而是提出了創作哲學。透過「論羅丹」，讀者可以發現羅丹之於里爾克，雕塑家之於詩人的影響，在捕捉大師的創作心靈之時，發現兩種藝術形式（雕塑與詩）的交會與對話，是書的經典地位可見

一斑。

　　除了羅丹與里爾克交會的創作之思外，《你必須努力工作──羅丹論》尚有「翻譯」的訊息值得注意：這本由知名詩人張錯「翻譯」的書，並非偶一為之之作，而是 2020 年以來，自《里爾克 - 杜英諾哀歌》（2022）、《里爾克 - 給奧菲爾斯十四行》（2022）、《里爾克 - 軍旗手、致年青詩人十封信》（2023）一系列里爾克譯作的延續。而張錯所以開啟里爾克作品的系列翻譯，更可遠溯於青年時代的他（當時筆名仍為翱翱）就讀西雅圖華盛頓大學時撰寫的博士論文：《馮至評論》。馮至被譽為中國現代詩壇上最重要的「沉思詩人」，他的《十四行集》（1942）便是里爾克《給奧菲爾斯十四行》影響下之「物詩／即物詩」，而馮至又對張錯影響甚巨，不同世代的兩人甚至在 1981 年會面；同年，張錯將筆名由翱翱改為「張錯」，出版《錯誤十四行》，同時宣告詩風及主題的轉向。

　　從里爾克《給奧菲爾斯十四行》到馮至《十四行詩》再到張錯的《錯誤十四行》，如果再加上里爾克之前的羅丹，儼然可以看到一條跨世代、跨中西文化、乃至跨藝術形式（雕塑與文學）的相互影響與對話蹤跡。

如同對里爾克推崇備至的哲學家海德格（1889-1976），曾就著里爾克的詩歌提出重要的創作哲學：詩即是思——詩不僅是語言的技術，而是一種與發現／創建生命真理有關的生存之思。

閱讀本書，不僅僅是要再現世界雕塑大師羅丹的形象，及對其雕塑作品的再認識而已，而是要伸展入對其「創作之思」之探掘，找到了它，就能發現創作不竭的動能，並了解羅丹所以具有跨世代、跨文化影響力的原因。

立基於「詩即是思」，本篇專論將透過里爾克對羅丹的談論以探討羅丹的雕塑之思／創作哲學。此外，從里爾克的「論羅丹」到張錯對「里爾克論羅丹」的「翻譯」這條敘事線索外，本專論也將兼論里爾克之後，馮至與張錯對此一創作之思的回應，並如何「化影響為創造」，具體凝塑成自我創作主題與抒情聲音。

對此刻閱讀本書的讀者言，這本書的重要，更在於我們能透過「翻譯」的助力，在以詩人之筆翻譯詩人之作的優異語言與隱喻的掌握中，一躍而入「詩即是思」的跨域文化創造時刻。

◆里爾克與羅丹的交會：我要成為怎樣的藝術家？ 我該如何生活？

在瑞秋・科貝特（Rachel Corbett，1984—）著、楊雅婷譯的《你必須改變你的生命：羅丹與里爾克的友情與生命藝術》書中，曾詳細考證里爾克與羅丹相遇的歷史事件之始末：里爾克因為未婚妻（也是後來的妻子）克拉娜對羅丹雕塑作品的介紹，產生了對羅丹的高度興趣，撰寫《羅丹論》之前的年青詩人里爾克已經完全沉浸於大師雕塑，視羅丹為欲請益與學習的偉人。

從創作背景來看，里爾克寫《羅丹論》時，正遭遇著生活難題：一是在現實面，如何面對與克拉娜結婚成家後的經濟壓力？二是他力欲成為一位詩人／藝術家，詩集也出版了，卻不知如何看待藝術且精進技藝？連帶著，也有著面對他人眼光質疑時的種種憂患。以上問題一直與里爾克的詩人生涯相伴，因此當他懷抱熱情接近羅丹並為其作傳，便是希望從大師身上獲得引導，因為羅丹是他崇仰的對象。

里爾克曾在一封給羅丹的信中吐露自己心聲：「年輕人最悲慘的命運，莫過於意識到自己若不當詩人、畫

家或雕塑家就活不下去，卻得不到真正的教誨，於是墮
入被遺棄的深淵；因為在尋覓強大的導師時，他們所尋
找的既非言詞，亦非資訊：他們企求的是一個榜樣，一
顆熱烈的心，一雙創造偉業的手。他們所企求的正是
你。」而當完成《羅丹論》（第一部）的里爾克回到自
己的生活後，在遭遇著種種現實難題時接到羅丹邀約擔
任他的私人祕書，仍欣喜若狂地和友人說道：「我將親
炙這位偉人，我愛重如父親的，我的詩尊。」*

　　從以上寫作背景看，我們可將寫作《羅丹論》的里
爾克描述為一個立志要成為一位藝術家，卻徬徨於：「藝
術是什麼？」、「我要成為一位怎樣的藝術家？」乃至
更根本的：「我要如何生活？」之問中，渴望獲得回答
乃至引導的寫作者。

　　而《羅丹論》中，羅丹回應問題的方式，不在任何
抽象理論或諄諄教誨，而是以雕塑的行動及作品本身，
為里爾克示範偉大作品的品質，讓年青詩人從一座雕像
的完成，探看創作的奧祕與神祕，以及由之構成的創作

* 以上引文見瑞秋·科貝特（Rachel Corbett）著、楊雅婷譯的《你必須改
　變你的生命：羅丹與里爾克的友情與生命藝術》（You Must Change Your
　Life: The Story of Rainer Maria Rilke and Auguste Rodin），（新北：印刻
　文學出版社，2022 年版），頁 85、141。

前路。羅丹去世後，與大師相處的經驗種種，更成為里爾克反芻自我，且賦予創作意義的一盞明燈。

◆羅丹的雕塑之路：雕塑的專屬位置與起點

做為一本「傳記」，《羅丹論》的寫法與結構卻非一般傳記常見的，對傳主成長歷程與生命事件鉅細靡遺地蒐集與紀錄，而是貼身敏銳觀察傳主，捕捉住整體生命流動中的神采，且將此印象鏤刻於記憶中，於生活中再一次次精確地觀察與描摹，才為羅丹進行了文字的肖像雕刻。

我們或可將「藝術是什麼？」、「我要成為怎樣的藝術家？」置入《羅丹論》的閱讀與理解中。第一部起始，里爾克寫道羅丹的成長歷程：出生貧困家庭、自幼喜愛以笨鈍小刀在粗木上雕刻，甚至廢寢忘食、常常為羅浮宮展廊上那些湧現著新鮮動力的石雕所吸引，且在石雕具有「彷彿從遠古文明跨入了尚未存在的將來」的特性中，發現了身體具有直接展演生命無限可能的奧祕。17 歲進入塞夫勒工廠工作，戰爭爆發後，為私人住宅雕塑石像，但工作餘暇仍以從黃昏到夜晚的勞作，默默雕塑自己的作品。

　　縱觀里爾克對羅丹成長的敘事策略，可獲得以下印象：羅丹除了必須不斷迎向為稻糧謀的生活外，漫長時間歷程中，更以其強烈藝術傾向與閱歷，打開了從觀看石雕到探索生命奧祕的眼睛，且化為辛勤自主的習作，才一磚一瓦建構了雕塑的殿堂，為自己，乃至時代擘劃、創建出一條與主流美術學院與評審風潮不同的羅丹雕塑之路。

　　這是一條怎樣的道路？

　　《羅丹論》中，羅丹以為雕塑「必須有一個專屬位置，不可被隨意安放」也就是說，對「雕塑」的認識，起於必須將「雕塑」擺到其專屬的位置中。一如遠古時代，將各式有價值的雕塑匯聚成特殊造型的「大教堂」，那神聖、獨立與完整性，就是雕塑應有的專屬位置，而專屬位置所承載的大地之躍動。生命／真實／自然，它是雕塑行動的起始點，也是所有雕塑作品的最高點。

　　雖然雕塑的本質是生命／真實／自然，然而隨著人類文明歷史的發展，它卻與所處的大地，以及生命躍動的本身分離，甚至淪落為裝飾品了。因此對羅丹而言，對「雕塑」的認識，與將「雕塑」重新擺置到應有位置

實為同一件事。

　　如《羅丹論》中，里爾克說道羅丹雕塑的起始點與時代意義：「是現在嗎？難道不是又到了一個渴望催動強而有力的表達，以揭露從未呈現過、未澄清過，且具有神祕性的表達藝術的時代？」因為「雕塑／藝術」位置的擺置，便是對生命的重新看見，那麼藝術家就是「將自己奉獻於一種能夠發現、召喚或接納各種不顯眼之美的謙卑之中」的人。

　　從這裡來看，羅丹透過雕塑所欲傳達的，是一種可以與大地／宇宙／自然產生連結的，具有生命豐盈性的藝術觀，這樣的藝術觀，「並非建立在什麼偉大思想上，而是建立在一些敏銳的感悟、實踐，與技藝之上」。更根本的說，這樣的藝術觀與創作的起點，已然涉及，並牽動了藝術家在創作時，其觀看世界與自我的能力，以及由之衍生的實作技藝。

◆雕塑／創作的技藝：從厚度來想像形體

　　在《羅丹藝術論》的〈遺囑〉一文中，羅丹曾如此告誡年輕藝術家：「諸位雕塑家，你們心裡要加強領會

深度的意義。心靈是不易和這個概念融洽起來的，這概念明顯地表現的，無非是些平面；從厚度來想像形體，這件事會使心靈感到困難，但這正是你們的任務」[*]。從〈遺囑〉看《羅丹論》，我們會發現里爾克以其作為一流藝術家的聰穎慧見，對羅丹的藝術精粹進行了極精準且深入的捕捉與闡發。

首先，羅丹從西方造型藝術的傳統中，發現了所有偉大雕塑／藝術的最重要元素，便是對生命／自然／真實的探索與追求，落實為雕塑技藝，即如何讓所雕塑之物表現出自身完整的意志？

《羅丹論》道：「無論雕塑的動作有多偉大，多麼超越無限空間直達蒼天，它總要回歸自身，循環不已，圍繞著作品本身的孤獨圓形。這種回歸自身的循環，是雕塑藝術傳承下來的一種不成文法則。……展現出色的關鍵是它完整地吸收了自身，不要求、不期望外界的任何事物，不從外物定義自己，而是讓自身包含自己的所有，才是賦予雕塑寧靜的因素。」這段話強調了生命的在其自己。以故雕塑時，要以「動態」的起伏思考來捕

[*] 見羅丹口述、葛賽爾紀錄、沈寶基譯的《羅丹藝術論》（RODIN：L'ART），
（桂林：廣西師範大學出版社，2002年版），頁4。

捉生命的真實／自然，讓靜態表現出動態，才能賦予作品應有的厚度，而有寧靜的韻致。

其次，以「動態」的起伏思考來捕捉生命的真實／自然，羅丹的雕塑，也是一種偵測空間（不僅是物理性空間，也是心靈與意義空間）的藝術。而空間的偵測，便存在於對所有面（如頭、肩膀、大腿、手臂、姿勢、表情……）的明確擺置中。舉例如羅丹有一系列「手」的傑作，里爾克對此有極為詩人本色的生動描繪，或較詳細引用如下：

有些手充滿生氣，像是身體激動時舉起的手，五根怒目圓睜的咆哮手指就像有著五隻利牙的地獄犬。還有行走的手、打呵欠的手、覺醒的手，以及被遺傳病毒侵蝕的罪犯之手。有些手部因疲憊不堪而癱瘓，就像患病的動物躺在街角一隅，感覺一切都無能為力。

然而，手是一個複雜的有機結構，它們就像三角洲一樣將生命如河流般的匯合，有時也掀起狂風暴雨。手有著自己的歷史、文化和特殊之美。人們會以它們行使權利，包括需求、感受、任性和無限的柔情。

羅丹從自己本身的教養知道，身體是生命各種色相的組合，這種生命力可以就著不同細節展現出偉大，也

可以讓身體在不同動態層面上展現各自獨立性。

　　對羅丹來說，身體的完整性存在於各個部分和它們的彼此牽動中，不同的身體可以通過彼此的需求相互依附，形成一個有機的整體。當一隻手放在另一個肩膀或大腿上時，它已經不再屬於原來的身體，因為在觸摸或抓握行動中，已經產生了一個全新的，不能為任何既定事或人所命名的新事物了。

　　敏於偵測空間的藝術，也就是敏於測度生命內在衝動或欲望的藝術。化為雕塑的技藝便是：「身體是生命各種色相的組合，這種生命力可以就著不同細節展現出偉大，也可以讓身體在不同動態層面上展現各自獨立性。」

　　但要注意的是，如此空間偵測（生命測度）的藝術，不僅適用於個別單一作品的性格造型（如《沉思者》中俯首長考之肢體張力）；也能將之置入「關係」，以傳達關係中特殊的意志（如《吻》中兩位戀人相擁的情感力度）。

　　從單一塑像各種生命意志及其流衍（如青春、盼望、純真、衰老、貧困、名聲榮譽……），到塑像與塑像間

各種關係的構成（如友情、親情、愛情、政治……），因為生命從來不在抽象的虛懸之處，而在身體與感官的接受與回應中，透過空間的偵測與擺置的思考，羅丹的所有作品，乃至是一座沒有手臂的雕像（如《行走的人》），都蘊含了完整的意志，即使表象上看來是醜或殘缺的（如《老娼婦》），當藝術家捕捉到內在於醜與殘缺中的豐滿生命，美就誕生了。而好的藝術家，總是可以在別人以之為司空見慣，甚至醜陋的東西上，看出不平常與美來。

美不是現成的。美是一種觀看、發現、創造的能力。

對美，也就是對生命／真實／自然的探求，是羅丹所有技藝探求的核心，如此的技藝探求，也推動著羅丹的雕塑之手，自年輕到終老。但如此技藝之作，也常常讓羅丹與當道藝術審查機制發生齟齬與衝突，甚至備受質疑、譏嘲或否定（如《塌鼻人》、《卡萊義民》）。

但齟齬、衝突或否定，又化為羅丹創造出更多塑像的動能。一如雕塑時，羅丹最為關注的是如何讓光線在雕像表面產生運動的感覺，對工作的強調與實踐，是羅丹對抗質疑與擺脫暗影的光；或反過來說，透過工作、

不斷工作、專注工作，我們才看到了羅丹身體上運動的光。

　　透過《羅丹論》第一部，里爾克綻露了其觀看羅丹及其雕塑的才華與能力，特別是其對羅丹心靈與雕塑作品的深入解讀，讓本書成為羅丹研究的重要之作；而立基於詩人本色，里爾克在介紹大師，並評價大師作品特色時，更充分發揮了其對藝術的穎悟與燦然文采，試舉數例如下：

　　這個男子的身體彷彿從地底深處獲得力量，且湧入了血液之中。這個雕像就像一棵樹的側影，在三月的暴風雨中顫抖著。夏天的果實生命充盈，不再留在樹根，而是逐漸向上延伸，面臨大風將會折斷的枝條。（《遠古人》，或譯《青銅時代》）

　　這組雕像從兩人表情中展現了生命的完美契合。波浪湧過倆人身體，抖顫起圈圈漣漪，力的充沛，美的預兆，這就是為何眾人能從他們身體看到吻的銷魂，宛如旭日初升遍照大地。（《吻》）

　　不再只是一尊或輕盈或堅毅地支撐著石柱重量的女

性站立雕像。羅丹雕刻中，這個形象被詮釋成一名雙膝跪地，身體彷彿被壓迫得無法承受，四肢幾乎被這份負荷所壓碎的女性。彷彿一種堅毅的意志，她的身體必須承受著更大、更強、更具權威性的壓迫，從未停止。

這雕像也像在對我們夢中，那些無法逃避、毫無出路的「不可能」之負擔的傳達。雕像的所有局部都像在承載著因墜落和失敗所帶來的重擔，即便因疲憊將身體從跪姿壓迫成俯臥，她依然默默承受著這負擔，這就是「女性站柱」。（《女性站柱》）

里爾克以生動之筆呼應了羅丹雕像中的動感，且讓羅丹的一座座雕像在他筆下活甦起來。整本《羅丹論》便如文字展廊般，是羅丹的雕塑傳記，也是一本充滿文字神采的文學書，因此也是極困難的翻譯之作。

♦里爾克視角：對羅丹及其雕塑的深度詮釋

對《羅丹論》第一部的探討後，我們或可循著羅丹對里爾克的影響再跨一步，探看里爾克第二次來到羅丹身邊，且擔任羅丹私人秘書不到一年的分途後，以演講集結的《羅丹論》第二部特色。

　　如本書譯者張錯在〈譯者前言：詩人與大師〉所言：「譯者縱觀全書，深覺第二部分才是《羅丹論》的精髓，里爾克掙脫第一部分僱主與僱員關係——必得要踐行介紹羅丹雕塑偉大作品。到了第二部分的講詞，論及『物』與『美』的關係才是里爾克從羅丹提煉出來的藝術論，用詩的語言和見解，述說羅丹的藝術深度。」從《羅丹論》的創作背景來看，里爾克寫作《羅丹論》，本就懷著近身觀察大師以鍛鍊寫作能力的企圖，而透過實際近身於大師，果然獲得真正的啟發。

　　里爾克從羅丹身上獲致的鍛鍊與啟發為何？從第一部的書寫視角與敘事脈絡來看，便是羅丹將「雕塑」重新擺放在一個專屬位置：一個生命／真實／自然湧出的位置，這樣的觀看視角與雕塑技藝，直接影響了里爾克對創作的思考——同樣的，詩人／作家應將其筆下所欲描寫之「物」擺置到其專屬位置，以讓其完整的生命意志自然湧現。

　　是以作為一本分為二部的傳記，從羅丹其人、雕塑的技藝及作品的相關內容來看，第二部與第一部內容並無內容與觀點的分歧，但第二部與第一部的不同，在於它展露出里爾克傑出的文學能力：有能力鎔鑄雕塑家思

想，且將它轉化為自己的「物」之觀點，以闡發「美」。
如：

> 美是無法「創造」的，人從未創造出美。人只能創造出寬大或是崇高條件讓它有時停駐身旁，像一座祭壇、水果和聖火，其他無能為力。而所謂的物，毫髮無損地從人類手中挺進，像蘇格拉底的愛神（Eros），也是魔神，是半人神，都不是本身的美，而是表達對美的純粹之愛及希望。

以「物」與「美」喚醒聽眾的共鳴後，便如為聽眾搭建了一座通往羅丹雕塑世界的橋梁，接著才讓羅丹現形在大眾面前。因為在里爾克的「物」與「美」之談論中，羅丹，便是以其對「雕塑」專屬位置之尋找，以及縣縣一生的雕塑之表達，成為「表達美的純粹之愛及希望」的徹底踐履者。

也因為羅丹是那「表達美的純粹之愛及希望」的徹底踐履者，里爾克便獲致了生動化描述羅丹的語詞與能力：「這位大師的祕密，便是對勤勞工作的愛，他是一個不可阻擋的愛者（lover），他是一個永遠懷抱渴望、永遠充滿熱情的人。」不僅是成為工作的「愛者」，「工

作」甚至成為羅丹與他人連結，與世界交往的途徑，如他對友人的問候便是：「您工作好嗎？」，因為如果答案是肯定的，就不需要問別的了。

工作中的人是快樂的。里爾克對此說道：「羅丹的簡樸和專注天性，再加上驚人的精力，使工作成為讓人快樂的可能答案。他的才華使工作變得不可或缺，只有這樣他才能真正擁有這個世界。他的命運是就像大自然一樣工作，而不是像一般人那樣工作。」像大自然一樣工作就是走在一條探索生命／自然／真實的創作之路，也是里爾克說的，一條「表達美的純粹之愛及希望」之路。

因為羅丹不斷走向所要雕塑之物，而物也一直在等待著羅丹來說出它們的生命訊息，所以羅丹作為非凡雕塑家的關鍵，便是工作，而且是「像大自然一樣工作，而不是像一般人那樣工作。」工作就是羅丹自我生命雕塑的光，去雕塑本身，就是一位藝術家渴望活在光中的證明與行動。

此光貫穿著羅丹雕塑的始與終（包含前置的觀察與素描、雕塑過程中對雕塑對象神韻之捕捉與記憶，以及

最後作品的完成），是以第二部後段的書寫視角。也如第一部後段，都聚焦於羅丹「在工作中生活」的景況，不論身處何處，或都市或鄉村，或工作室或移身大自然中，每個立足之處，羅丹都在觀察，都在吸收生命豐盈的訊息，也都懷抱著無與倫比的感激之情，準備著隨時到來的艱苦雕塑工程。專心致志的工作，直到讓生命成為工作，成為一位雕塑家的雕塑本身，便是藝術家對自己身體的最深鏤刻……

將「藝術是什麼？」、「我要成為怎樣的藝術家？」、「我該如何生活？」的創作之思置入《羅丹論》的閱讀中，顯然，羅丹已經以一座座雕像的完成，乃至貫穿其間的工作意志之本身，如護衛的城牆般給予一個心志羸弱，渴求引導的年青人以強而有力的回答：不依靠靈感，也不依恃外在的社交或評價，而是對藝術的正確認知，以及具體化為「你要努力工作」的行動，為自己擘劃出創作的藍圖，用努力工作來對抗所有生活暗影之侵襲，在工作中成為自己。

如此究竟啟示與回答，為里爾克心中架起創作的鋼梁，也在心中鏤下父親般崇敬的印記，不僅在兩人交會當下，書完成之後，在里爾克其後的生命時光中也產生

無數回響，以繼承、以創造乃至更深沉的質疑與反思
——里爾克終於也成為不可取代、獨一無二的自己。

　　《羅丹論》論述完成之後，以下我們可以試著轉移
視角，將焦點放在里爾克一方，來看里爾克從寫作本書
所獲得的啟示與影響，以及如何具體化為其創作的養
料，成就自己獨特的風格。

◆羅丹及其雕塑的影響效應：里爾克的物之美學及 生活

　　羅丹的雕塑如何影響到里爾克的創作？或者反過來
問：里爾克如何將羅丹的雕塑理論應用在詩歌創作中？

　　從雕塑家的「雕塑」到作家的「寫作」，從「空
間」的藝術到「時間」的敘事，可以發現，里爾克對羅
丹雕塑的近身觀察，最直接的影響便體現在對所要描寫
之「物」的重新關注——如大師的以雕塑大教堂看待雕
塑，詩人／作家也應將其筆下所欲描寫的「物」擺置到
「生命／自然／真實」湧出的專屬位置，因此，里爾克
的「物」不是一般可見的個人、偶然、暫時之物，而是
整體顯現著自身存在之物，是事物的本質。

除此之外，因為「生命／自然／真實」是需要創作者去發現乃至創造的，所以如羅丹所強調的，必須在心裏加強領會深度的意義；對於里爾克言，便樣的雕塑技藝便是「如何觀看」的技術，物與觀看的結合，落實為詩，即里爾克重要的：物詩／即物詩（thing-poems）。

「物詩」的寫作，即探究生命真實的寫作，而詩人，便是聆聽物，且從語言的沉寂處，將物的本質，也就是物的靈魂召喚出來的人。

通過物詩／即物詩的寫作，里爾克終於找到了一種可以擺脫自己主觀，以走向客體物質世界的創作之道：面對世界的紛繁萬象，里爾克在動筆之前先不主動去創造它們，而是虛空以待，等待各種景象在內心觸動成形，且在接收訊息後，由它們透過他的筆來形塑那訊息的形貌。整個創作的過程，不僅僅是作者個人情感的躍動，而是與物的連結體驗。也因此，里爾克透過物詩所要傳達的便是：詩是經驗。

羅丹對里爾克的寫作影響甚巨，舉例如 1902 年 11 月寫作出如同雕刻物般的〈豹〉後，便奠定了物詩的創作方向，其後多所探索與創作，1907 年出版突破性且影

響性甚大的物詩集：《新詩集》（*Neue Gedichte*）（〈豹〉
便收錄於第一首），而《新詩集》第二卷扉頁，有題獻
給「偉大的友人，奧古斯特・羅丹」[*]。

　　物詩之外，與羅丹交往期間收到一位名叫法蘭茲・
卡卜斯（Franz Xaver Kappus）的信，兩人的通信，也如
羅丹之於里爾克，時年不過 27 歲的里爾克，不斷回應著
19 歲年輕人卡卜斯的提問，而何其巧妙，提問的內容便
與：「什麼是寫作？」、「如何寫作？」「如何生活？」
有關（可是普世的提問？），而里爾克也一一從他所崇
仰的大師羅丹那裏獲益的，加上自己領悟的加以闡發回
答，其中多所觸及：藝術的本質、愛與性、孤單與創
造，自然與真實，以及必須努力工作等等，兩人的通信
後來被集結為《給青年詩人的十封信》（*Briefe an einen
jungen Dichter*）。

　　此外，相伴著與羅丹交往的始終，里爾克所經歷的
巴黎生活，以及求教於羅丹的點滴，也都化為其寫作《馬
爾特隨筆》中年輕浪子馬爾特的原型與素材。

　　除了文學創作層面的可見影響外，羅丹之於里爾克

[*] 見侯篤生著、李魁賢譯：《里爾克傳》（Rainer Maria Rilke），台北：桂冠
　　圖書股份有限公司，2001 年版）頁 105。

的意義，也應包含里爾克以學徒身分與大師近身相處，又拉開距離，乃至走上自己創作之路後的回顧與反思。1902 年里爾克以拜師之姿親炙羅丹時，羅丹已享大師盛名，里爾克彼時雖已出版詩集，但仍對前程迷惘，因此雖發現大師脾氣專橫，仍渴望從大師處獲得指導，且視之為最值得景仰的詩尊，以忠誠溫暖待之，直至羅丹性格的多疑粗暴及於自身，被羅丹以偷竊之名解聘，終於難掩被羞辱與傷害的痛楚，如被趕出父親家門的浪子，從此必須單獨面對自己的志業與人生，卻也因此獲得觀看羅丹的距離。如瑞秋‧科貝特道出里爾克的變化：「他漸漸為自己從屬於羅丹的地位感到難堪，後來甚至徹底否認擔任其秘書。」[*]，兩人關係中的縫隙與巨大差距開始顯現出來。

例如里爾克對好朋友寶拉‧貝克生產後不久栓塞死亡事件引發的反思。貝克是一位渴望終生創作卻不可得的女性，她的死亡讓里爾克傷心不已，並為她寫了有名的〈給一位朋友的安魂曲〉一詩；但傷心的同時，也讓他意識到藝術與家庭之矛盾，特別是女性藝術家、女性**身體**的艱難處境──然而羅丹卻不會遭遇這問題。

[*] 見瑞秋‧科貝特著、楊雅婷譯：《你必須改變你的生命：羅丹與里爾克的友情與生命藝術》，頁 205。

如 1908 年里爾克重返巴黎，且租賃於藝術家聚落：
畢宏府邸（Hôtel Biron），不到兩天後羅丹來拜訪（不
久後羅丹也在畢宏府邸租下一樓空房），兩人聊天中談
到女性在藝術家生命中的角色，因里爾克任羅丹私人秘
書時，已知道羅丹身邊情事不斷，這次聊天中，羅丹又
提出看法，以為「女人會阻礙男人的創造力，但對男人
本身則是一種滋養，猶如葡萄酒」*讓里爾克看到羅丹
的專斷頑固與膚淺自私一面，終於在大師面前提出了異
議，打破了羅丹的師尊地位。

　　而更大，更關鍵的變化還在於，在畢宏府邸的屋簷
下與羅丹同住一年後，里爾克看到老年羅丹的不堪，除
了女色，更顯出死亡將臨的恐懼與軟弱，而這卻是「努
力工作」拯救不了之處，這給了他敲響了一紀反思警鐘。
如 1911 年，里爾克離開畢宏府邸前往杜英諾城堡，在寫
給公主的信上道：「與羅丹相處的經驗，使我對於一切
改變、一切耗蝕、一切失敗都非常畏懼；因為那些不明
顯的死亡，一旦你認出它們，除非你能夠以上帝賦予它

*見瑞秋‧科貝特著、楊雅婷譯：《你必須改變你的生命：羅丹與里爾克的友
　情與生命藝術》，頁 208

們的同等力量來表達它們，才可能忍受。」[*]。

羅丹的衰老，以及面對死亡將臨顯現的軟弱，為里爾克開啟了既是存在，也是詩／創作的新命題：如何面對死亡？如何將死亡擺置到其應有的專屬位置？——這個問題的艱難與重要在於，死亡將毫不留情地揭出人類的無能、人力的盡頭，但這盡頭，卻是存在，也是詩之新起點。特別是里爾克身處漂泊亂世，而身逢世界大戰的死亡喪鐘卻時時鳴響，那麼，人該如何生存？詩人應該如何寫詩？至此，里爾克已經全然擺脫羅丹，獨自地立於自己的生命大地之上了。

也正因為里爾克已經完全地站在自己的生命大地之上，詩人在世的最後三年，才有傳頌不朽的名詩：《杜英諾哀歌》與《給奧菲厄斯十四行》。從《杜英諾哀歌》的「人向天使呼喊」，到《給奧菲厄斯十四行》的「在喪失處旅程」，可見僅限於羅丹式的「努力工作」是不夠的，如《杜英諾哀歌》首句：「假若我呼喊，誰在天使的階位／會聽到我？」[**] 在詩人之上，必然有一個比

[*] 見瑞秋・科貝特著、楊雅婷譯：《你必須改變你的生命：羅丹與里爾克的友情與生命藝術》，頁 258。

[**] 見里爾克著、張錯譯：《里爾克－杜英諾哀歌》，（台北：商周出版社，2022 年版），頁 12。

詩人更大的聲音。是以僅僅做著羅丹的「努力工作」是不夠的，還必須做一種認識人類命運的工作；也必須做一種將詩擺置到生活，到與他人的關係與交往中的工作。

如里爾克〈大廳裡〉（*In Saal*）：「居於幽暗而自己努力」，最後，里爾克也被帶到自己生命的最後一項工作，也是人類最困難寂寞的工作：1926 年 10 某日，里爾克因採玫瑰花被刺傷手指導致敗血症蔓延全身，因為里爾克曾目睹羅丹對死亡的恐懼，因此致力於為「自己的死亡」奪得一個專屬的位置——直至 12 月生命的最後一天，里爾克仍勇敢地迎向它、擁抱它，在床邊筆記本最後一首詩開頭寫道：「來吧，你這最終之事，為我所承認……」里爾克生命的最後一刻：

直到臨終，里爾克都拒絕服用止痛劑，他拒絕人們在那裏集體死去的醫院；拒絕陪伴，連妻女也不許。他拒絕知道疾病的名稱。他已決定死因是毒玫瑰——而他的死亡將屬於自己。當它於 1926 年 12 月 29 日來臨，亦即它 51 歲生日後三星期，他雙目圓睜地迎接它。*

* 見瑞秋‧科貝特著、楊雅婷譯：《你必須改變你的生命：羅丹與里爾克的友情與生命藝術》，頁 283。

以活在死亡中而獲得生命全然的綻放，如里爾克墓誌銘刻著詩人親撰的最後詩句：「玫瑰，啊，純粹的矛盾。／欣喜於誰也無法在如此繁複眼瞼下／睡著。」（Rose, O' pure contradiction, desire to be no one's sleep beneath so many lids）＊春天來臨後，死亡沉眠之地將開出滿地馨香的玫瑰，一種將死亡轉化為生命的更燦然生命。一如宣告著里爾克將成為近代最具影響力的詩人之一，在西方，也在跨域的中西文化／文學交流中。

◆從里爾克到馮至與張錯：中西跨域中的翻譯與創造

羅丹與里爾克之後，現在，讓我們回到所閱讀的這本書：張錯譯、里爾克著《你必須努力工作：羅丹論》，來看看「里爾克玫瑰」橫過地球彼岸，在中國詩人馮至，以及台灣詩人張錯手中的綻放。

譯者張錯對里爾克的接觸始自中國詩人馮至（1905-1993）。馮至是一位精擅中西的學者詩人，1930 年赴德留學後，開始深受里爾克影響。在《馮至全集》中，馮

＊見里爾克著、張錯譯：《里爾克－杜英諾哀歌》，頁 11。

至曾多次提及里爾克對他在人格、詩風與詩學上的啟發與影響。如他曾道：「他不僅是著名的德語詩人，更可以說是一個全歐性的作家。他的世界對於我這個「五四」時期成長起來的中國青年是很生疏的，但是他許多關於詩和生活的言論卻像是對症下藥，給我以極大的幫助。」[*]。

這個幫助最具體可見的便是詩風的改變。如馮至在赴德前原為浪漫抒情體詩人，但 1935 年自海德堡大學畢業返回中國後，因世局的動亂，閱讀與生活經驗的擴展，欲重拾詩筆，又覺過往的浪漫詩風已無法勝任其情時，因想到里爾克曾以「十四行詩」寫過《給奧爾菲斯的十四行》（*Sonnets to Orpheus*）；便承繼此一「十四行詩」傳統，變體入自身處境，在自己時空下，展演與宇宙萬物交接之情，寫就二十七首「中文十四行詩」，翌年出版為《十四行集》（1942）。

馮至「從浪漫到冷靜沉思」的詩風改變，是受里爾克的「觀察和經驗」的影響的產物；而里爾克的「居於幽暗而自己努力」，更鼓舞了馮至在抗日戰爭後的萬事

[*] 見劉福春等編，《馮至全集》第 12 冊，河北教育出版社 1999 年，頁 110-132。

你必須努力工作──羅丹論
Auguste Rodin

紛亂中不懈地工作與寫作。〈工作而等待〉一文中，馮至道：「真正為戰後做積極準備的不是政客和教育家，而是這些不顧時代的艱虞，在幽暗處努力的人們。他們不是躲避現實，而是忍受著現實為將來工作」[*]

從里爾克到馮至，我們已可見到一個具有強大思惟活力的創作哲學的重大影響力，其影響不僅呈現在不同世代，也及於不同文化跨域下，不同藝術媒材的創作技藝，乃至生命的品質表現。最後，應該來看看本書譯者「張錯」了。

馮至在張錯的文學歷程中扮演著重要角色：張錯就讀西雅圖華盛頓大學的博士論文就是《馮至評傳》[**]，在張錯數十年的詩文集中，頻頻可見馮至之名，《馮至全集》中，亦收錄了馮至寫給張錯的四封信，不同世代的兩位詩人甚至曾在 1981 年會面。同年，原名張振翱的詩人出版《錯誤十四行》，且將筆名由「翱翱」改為「張錯」，宣告從現代主義轉向，詩集且附上座右銘：「一個作家的成長除了不斷有恆的創作外，還必須永遠保持

[*] 見劉福春等編，《馮至全集》第 4 冊，頁 99。

[**] 後來出版為英文本《馮至專論》（*Feng Chih, Twayne Publishers*, Boston, 1979）。

他心靈的開放，去接受新的事物、新的思想、新的人生，同樣，他必須有勇氣去懷疑，去承認錯誤，去否定自己——假如這一切都是必須的話」[*]。

如果以張錯的筆名「錯」來回應座右銘的「他必須有勇氣去懷疑，去承認錯誤，去否定自己」，「錯」之所及便不僅是對詩潮的接收或選擇這麼簡單的事而已，而是如其「在青銅器物上刻畫圖案或嵌入金銀裝飾」的古意，牽涉到與「藝術鍛造」有關的：「詩／藝術是什麼？」、「我要成為一位怎樣的詩人／藝術家？」乃至更根本的：「我要如何生活？」的創作之思。而馮至，在張錯的創作之思中，有著老師般舉足輕重的影響。

馮至雖然在張錯文學歷程的轉折中影響巨大，然而，一個具有獨立性格，且具有創造力的詩人／藝術家，仍會以自身的條件與時空處境，將影響化為自身的創造。如馮至在他的時空處境上，以冷靜觀物的技藝，在中國戰後的混亂時局中奮鬥不懈，終於寫出重要詩集：《十四行集》。

而張錯則在上世紀的 80 年代，在「物」是人認識世

[*] 見張錯：〈座右銘〉，《錯誤十四行》（台北：皇冠出版社，1994 年版），頁 3。

界的基礎上，提出「融現實與自我以抒情」的「以情觀物」詩論，並在其「中、港、澳、台、美」流動／流散身世背景上，以向心於台灣／中華民國卻地處異國邊陲的飄泊者，譜出「離散書寫」主旋律。

張錯的「以情觀物」且隨著時間的變遷流衍而轉折深入，自二十一世紀起，更有一系列的從歷史文物、近代中西外貿的沉船物以探看中華文化、中西文化交流的詠物詩，在台灣詩壇，具有鮮明的風格標誌。

至於「工作／你要努力工作／居於幽暗而自己努力」的藝術家品質，則表現在張錯的書寫不懈中。檢索張錯的著作目錄：詩集、散文集、英美文學論評、藝術與文物專著……等，近半世紀的寫作，至少已經累積六十餘種。2020 年新冠肺炎全球大爆發，死亡陰影環伺下，滯留於美國的張錯則全然投入里爾克譯作，從《里爾克 - 杜英諾哀歌》（2022）、《里爾克 - 給奧菲厄斯十四行》（2022）、《里爾克—軍旗手、致年青詩人十封信》（2023）到這本《你要努力工作——《羅丹論》》（2024），一系列難度甚高的里爾克譯作，正是其努力工作的成果。

　　然而張錯的一系列里爾克譯作，又豈僅是「努力工作」的具體成果而已？更包含著一份張錯對馮至的尊敬之情。如《里爾克—軍旗手、致年青詩人十封信・後記》中，張錯說到他與馮至的交誼，其中談論到當年撰寫《馮至專論》時，只有一章論及馮至《十四行集》受到里爾克影響，並注意到馮至翻譯的《給青年詩人的信》，但是因為當年海峽兩岸對峙下的資料匱缺，直至 1981 年一次赴北京謁見馮至先生，依然沒有好好向馮至請教里爾克之事，心懷愧疚多年，是以：

　　我於 2022 年才出版里爾克的《杜英諾哀歌》及《給奧菲厄斯十四行》的翻譯兼評析（台北商周出版社，2022），馮先生在一定會很高興，現在這本《致年青詩人十封信》，算是新版對馮至先生的致敬吧。*

　　何止是在馮至的《給青年詩人的信》後，重新翻譯《致年青詩人十封信》並評析，文學傳承中的創新不停，更從里爾克往前一步至羅丹，至本書：《你必須努力工作——羅丹論》了。

* 見張錯：《里爾克—軍旗手、致年青詩人十封信》〈後記〉（台北：商周出版社，2022 年版），頁 152。

從里爾克的論羅丹，再到馮至對張錯翻譯里爾克的影響，已然是一條從個人到關係、從影響到創新的既回返也翻新的時間之路了。在這條時間之路上，滿布著一位位藝術家以：「藝術是什麼？」、「我該如何生活？」的追問而「努力工作」的腳步。因著這些腳步，以及腳步所踩踏出的軌跡，才將詩／文學雕塑為一門走向真理的藝術，讓不同世代與文化的人們，可以在此交會，從相互了解與親愛的交流中，走出成為自己的道路。

那不就是閱讀張錯翻譯的《你必須努力工作——羅丹論》的啟示與意義？

羅丹雕塑選

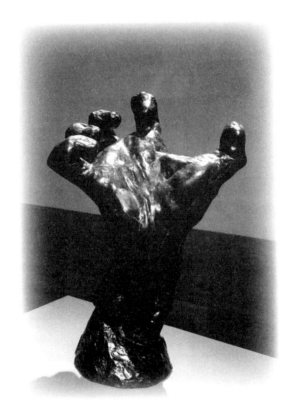

手 Hand

有些手充滿生氣，
像是身體激動時舉起的手，
五根怒目圓睜的咆哮手指
就像有著五隻利牙的地獄犬。

里爾克
Rainer Maria Rilke

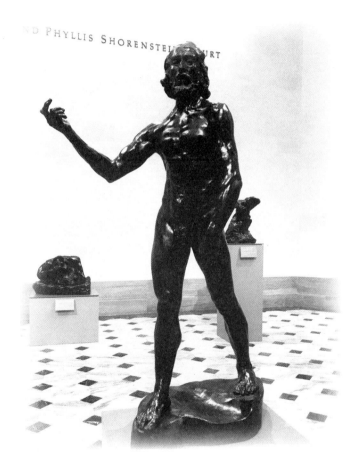

聖約翰施洗者 St. John the Baptist

他枯瘦的苦行身體像開叉樹木，依附在高昂的闊步上。
他走著，走著，好像世界的距離都在他的體內，讓他盡情闊步前行。
他的雙臂像是對這種人生行走的訴說，他的手指分開，
如在空中把一路行走的軌跡劃出來。

你必須努力工作——羅丹論
Auguste Rodin

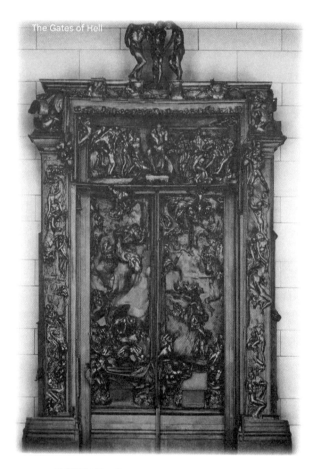

地獄門 The Gate of Hell

他將但丁在夢中看到的奇形怪狀召喚出來，
就像從自己深藏的記憶中，
逐一賦予它們具象化的存在，
以這種方式創作出千百個單獨或集體的形象。

里爾克
Rainer Maria Rilke

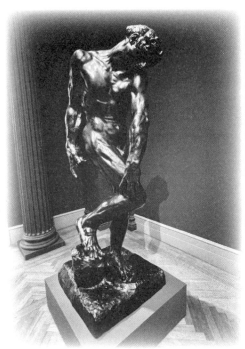

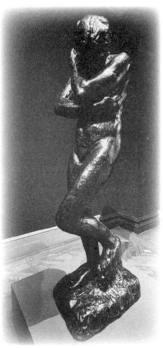

亞當 Adam

夏娃 Eve

她的頭部深垂下來，
雙臂合攏在乳房的陰影下，
宛如發抖一般地凍結。
她的背部豐滿，頸項近乎扁平，
身體前傾，
像是在傾聽未來的呼喚，
一種陌生的未來已經開始啟動。
未來的引力卻將她向下擠壓，
使她喪失生命自主權，
無法自拔地陷入
母性深沉謙卑的奉獻之中。

你必須努力工作——羅丹論
Auguste Rodin

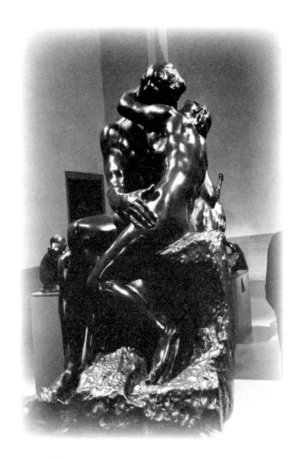

吻 The kiss

從兩人表情中展現了生命的完美契合。
波浪湧過倆人身體，抖顫起圈圈漣漪，
力的充沛，美的預兆，
這就是為何眾人能從他們身體看到吻的銷魂，
宛如旭日初升遍照大地。

里爾克
Rainer Maria Rilke

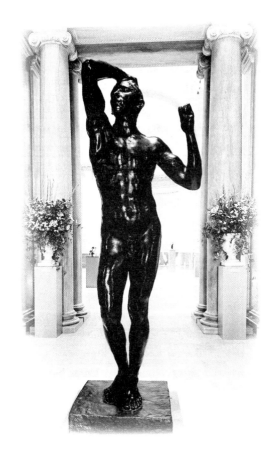

青銅時代 The Age of Bronze

這個男子的身體彷彿從地底深處獲得力量，
且湧入了血液之中。
這個雕像就像一棵樹的側影，在三月的暴風雨中顫抖著。
夏天的果實生命充盈，不再留在樹根，
而是逐漸向上延伸，面臨大風將會折斷的枝條。

你必須努力工作——羅丹論
Auguste Rodin

羅丹作品列表

中文	英文	法文
女性站柱	The Fallen Caryatid Carrying Her Stone	Cariatide à la pierre
巴爾札克	Monument to Balzac	Le Monument à Balzac
幻覺	Illusion, sister of Icarus	L'Illusion, soeur d'Icare
心聲	The Interior Voice	Voix Intérieure
日與夜	Day and Night	Le Jour et la Nuit
加萊義民	The Burghers of Calais	Les Bourgeois de Calais
永恆偶像	The Eternal Idol	L'Éternelle Idole
皮維·德·夏凡納紀念碑	Monument to Puvis de Chavannes	Monument à Puvis de Chavannes
地獄門	The Gates of Hell	La Porte de l'Enfer
年輕的聖約翰洗者頭像	Head of Saint John the Baptist	TÊTE DE SAINT-JEAN BAPTISTE DANS UN PLAT, VERSION DE PROFIL
朱爾·勒帕熱	Jules Bastien-Lepage	Jules Bastien-Lepage
朱爾斯·達魯	Jules Dalou	Buste de Jules Dalou
亨利·德·羅什福爾	Henri de Rochefort	Henri de Rochefort
克洛德·熱萊紀念雕像	Claude Gellée dit le Lorrain	Monument à Claude Gellée dit Le Lorrain
吻	The Kiss	Le Baiser
沉思	Thought	La Pensée
沉思男子	Man and his Thought	L'Homme et sa pensée
沉思者	The Thinker	Le Penseur
男子與公牛	（無英譯）	L'homme au taureau
貝羅那	Bellona	Bellona

中文	英文	法文
林奇將軍騎馬雕像	Monument to General Lynch	Maquette du monument au général Patrick Lynch
雨果	Victor Hugo	Victor Hugo
保羅和弗朗切斯卡	Paolo and Francesca	Paolo et Francesca
祈禱	The Prayer	La Prière
約翰·保羅·洛朗斯	Jean-Paul Laurens	Jean-Paul Laurens
冥想	Meditation	La Méditation
夏娃	Eve	Ève
浪子回頭	The Prodigal Son	Le Fils prodigue
烏戈裡諾	Ugolino	Ugolin
康復	Convalescente	La convalescente
接受聖傷的聖德肋撒	The Martyr	La Martyre
毅夫女	Danaid	Danaïd
勞動塔	Tower of Labour	La Tour du travail
復活	Resurrection of the Poet	Résurrection du poète
惠斯勒紀念碑	Monument to Whistler	Monument à Whistler
塌鼻人	Man with the Broken Nose	Masque de l'homme au nez casse
奧克塔夫·米爾博	Octave Mirbeau	Octave Mirbeau
奧菲厄斯	Orpheus	Orphée
聖約翰施洗者	Saint John the Baptist	Saint Jean Baptiste
遠古人／青銅時代	The Age of Bronze	L'age d'airain
戰神	The Genius of War	Le Génie de la Guerre
雕塑家和他的繆斯	The Sculptor and His Muse	Le Sculpteur et sa Muse

名詞索引

里爾克
Rainer Maria Rilke

里爾克
Rainer Maria Rilke

你必須努力工作——羅丹論
Auguste Rodin

作 者	萊納‧瑪利亞‧里爾克（Rainer Maria Rilke）	
翻 譯	張錯（Dominic Cheung）	
責 任 編 輯	張沛然	

版　　　　權　吳亭儀、江欣瑜
行 銷 業 務　周佑潔、林詩富
總 編 輯　徐藍萍
總 經 理　彭之琬
事業群總經理　黃淑貞
發 行 人　何飛鵬
法 律 顧 問　元禾法律事務所王子文律師
出　　　　版　商周出版　115 台北市南港區昆陽街 16 號 4 樓
　　　　　　　電話：(02) 25007008　傳真：(02)25007579
　　　　　　　E-mail：ct-bwp@cite.com.tw　Blog：http://bwp25007008.pixnet.net/blog
發　　　　行　英屬蓋曼群島商家庭傳媒股份有限公司城邦分公司
　　　　　　　115 台北市南港區昆陽街 16 號 8 樓
　　　　　　　書虫客服服務專線：02-25007718　02-25007719
　　　　　　　24 小時傳真服務：02-25001990　02-25001991
　　　　　　　服務時間：週一至週五 9:30-12:00　13:30-17:00
　　　　　　　劃撥帳號：19863813　戶名：書虫股份有限公司
　　　　　　　讀者服務信箱 E-mail：service@readingclub.com.tw
香 港 發 行 所　城邦（香港）出版集團有限公司
　　　　　　　香港九龍土瓜灣土瓜灣道 86 號順聯工業大廈 6 樓 A 室
　　　　　　　E-mail: hkcite@biznetvigator.com　電話：(852)25086231　傳真：(852)25789337
馬 新 發 行 所　城邦（馬新）出版集團 Cite (M) Sdn Bhd
　　　　　　　41, Jalan Radin Anum, Bandar Baru Sri Petaling, 57000 Kuala Lumpur, Malaysia.
　　　　　　　Tel: (603) 90563833　Fax: (603) 90576622　Email: services@cite.my
設　　　　計　李東記
印　　　　刷　卡樂製版印刷事業有限公司
總 經 銷　聯合發行股份有限公司　新北市 231 新店區寶橋路 235 巷 6 弄 6 號 2 樓
　　　　　　　電話：(02) 2917-8022　傳真：(02) 2911-0053

■ 2024 年 5 月 2 日初版　　　　　　　　　　　　　Printed in Taiwan

定價 350 元

城邦讀書花園
www.cite.com.tw

線上版回函卡

國家圖書館出版品預行編目 (CIP) 資料

你必須努力工作：羅丹論 / 萊納.瑪利亞.里爾克（Rainer Maria
　Rilke）著；張錯（Dominic Cheung）翻譯. -- 初版. -- 臺北市：
　商周出版：英屬蓋曼群島商家庭傳媒股份有限公司城邦分公司發行
　, 2024.05
　　面；　公分
　譯自：Auguste Rodin.
　ISBN 978-626-390-121-6(平裝)

　1.CST: 羅丹 (Rodin, Auguste, 1840-1917) 2.CST: 藝術評論

909.942　　　　　　　　　　　　　　　　　　113004965